PARIS

SERA TOUJOURS PARIS

FOREVER PARIS

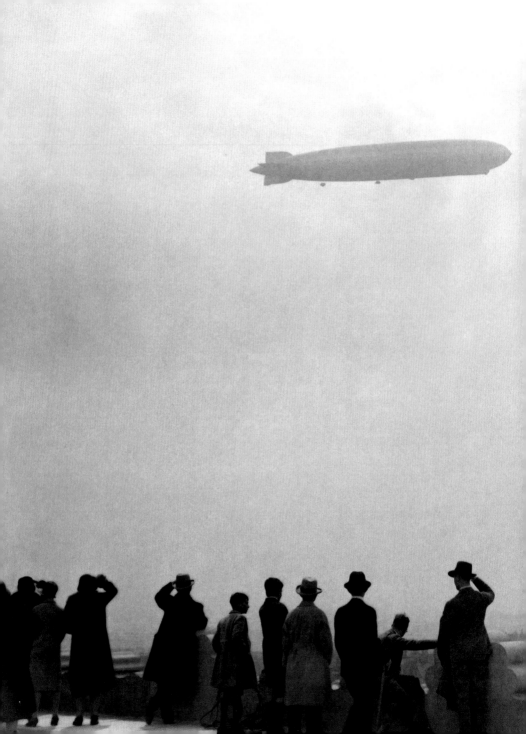

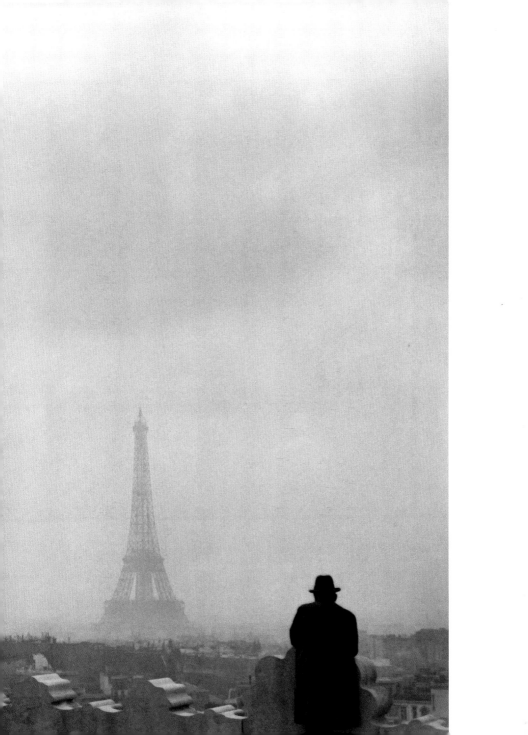

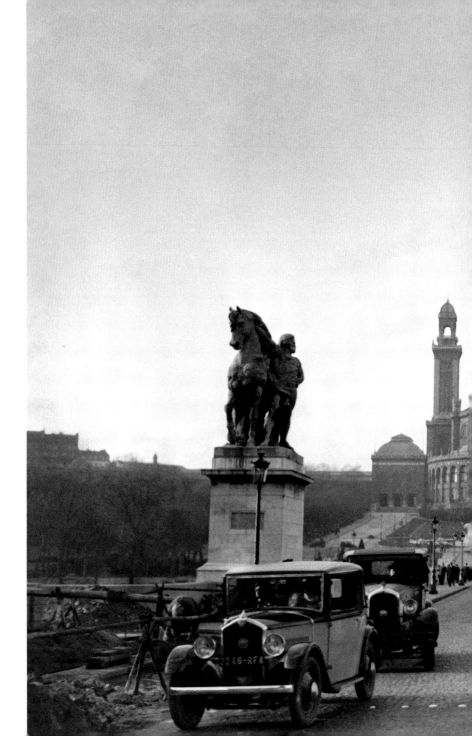

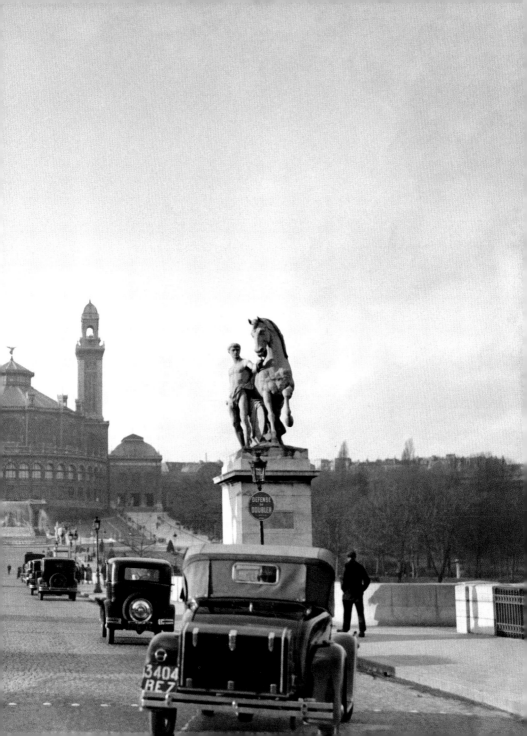

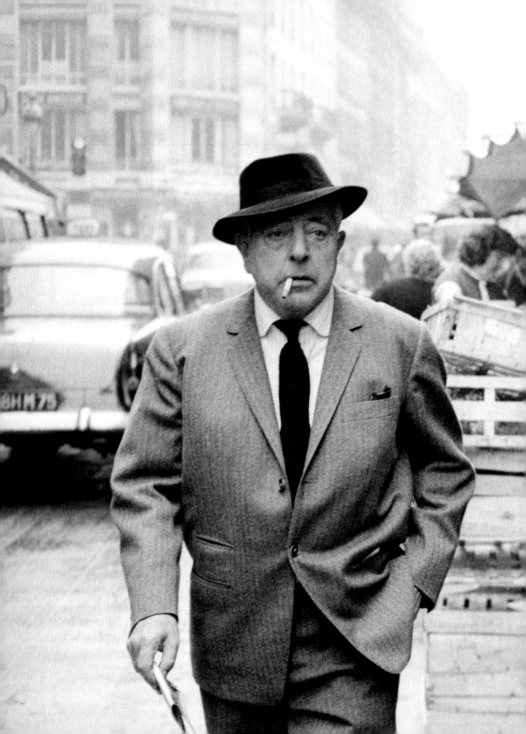

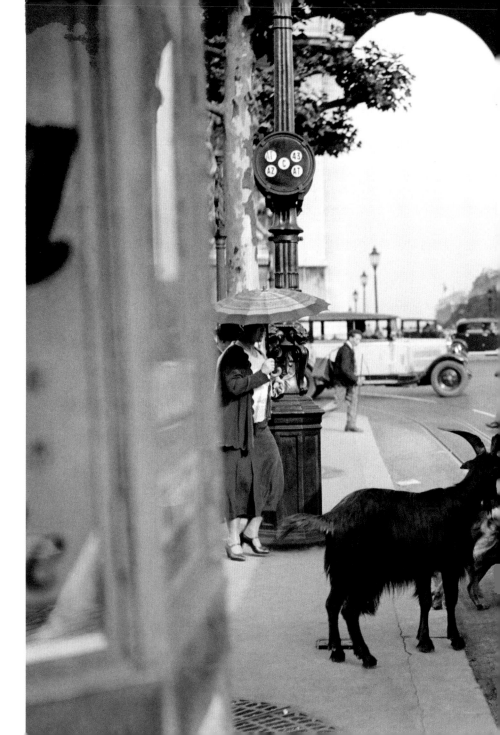

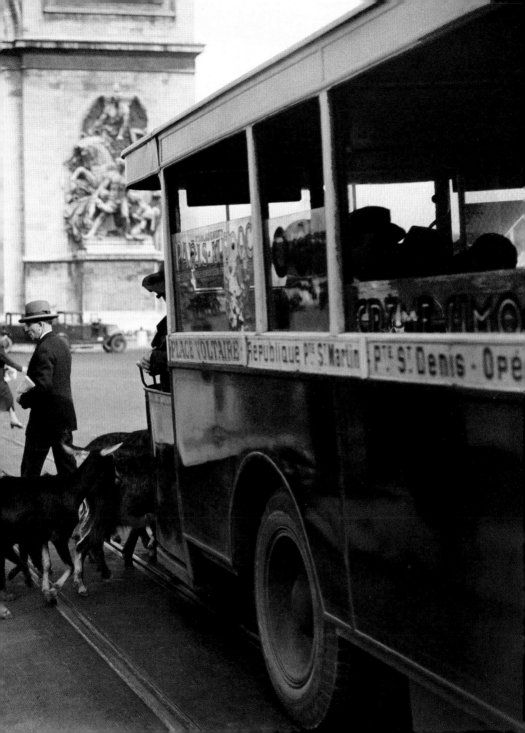

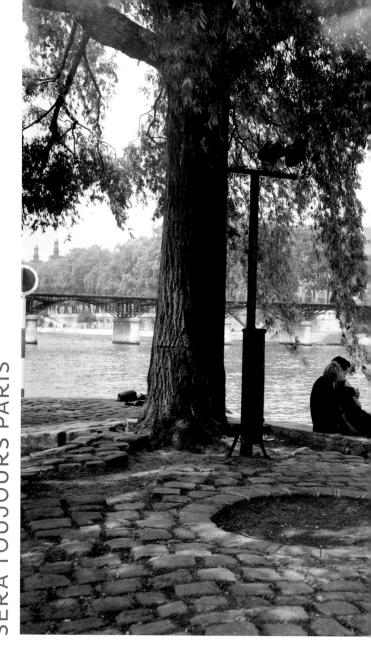

PARIS

SERA TOUJOURS PARIS

FOREVER PARIS

TIMELESS PHOTOGRAPHS OF THE CITY OF LIGHTS

Flammarion

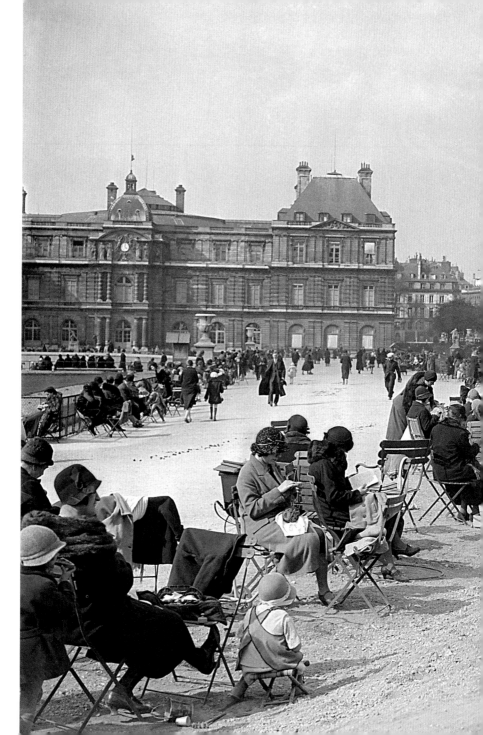

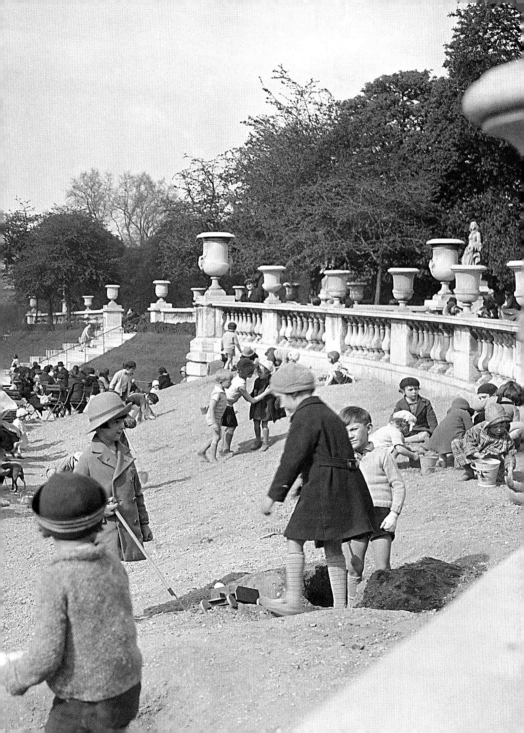

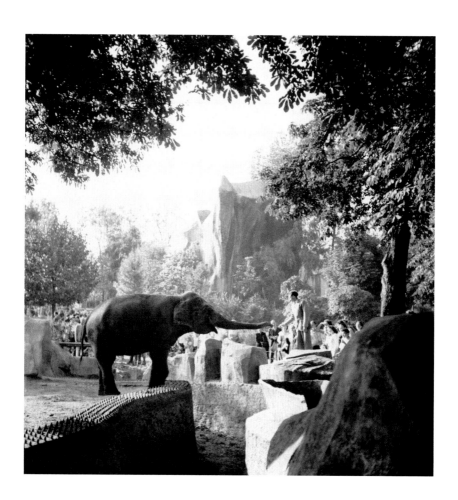

↑ Au zoo de Vincennes, vers 1960.
→ L'été dans le jardin des Tuileries, 30 juin 1931.

↑ At Vincennes Zoo, c. 1960.
→ Summer in the Tuileries Gardens, June 30, 1931.

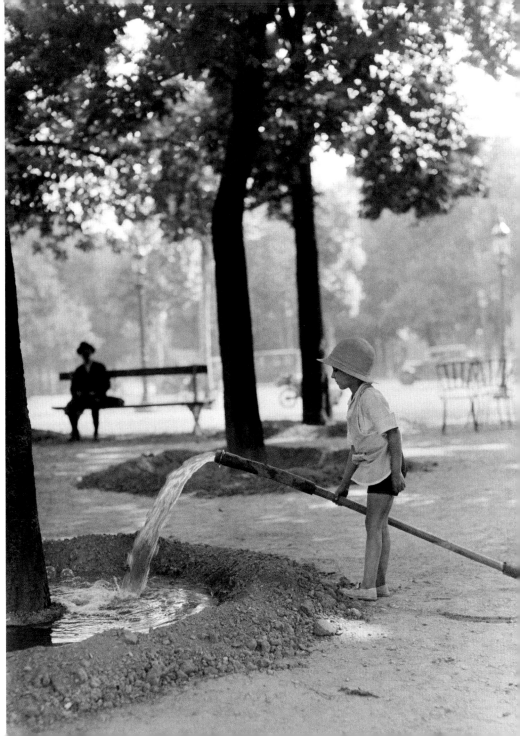

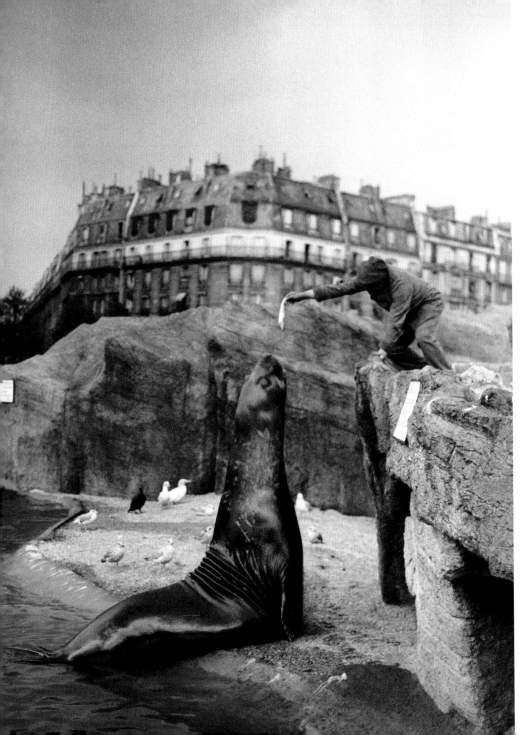

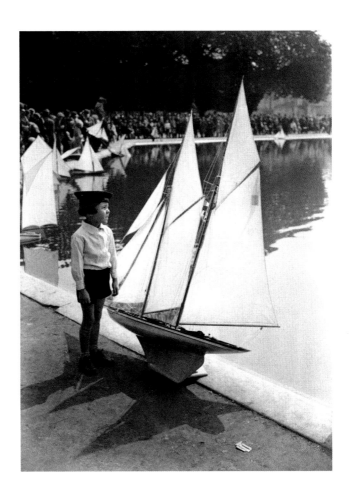

← Le repas du lion de mer, ménagerie du jardin
des Plantes, 3 juin 1932.
↑ Une régate miniature sur le bassin du jardin
des Tuileries, 10 mai 1931.

← Feeding the sea lion at the zoo in the Jardin
des Plantes, June 3, 1932.
↑ A mini regatta in the Tuileries Gardens fountain,
May 10, 1931.

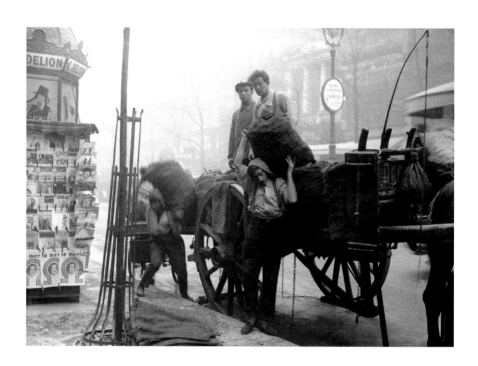

↑ Charrette de charbon, 1929.
→ Haltérophile des rues, années 1950.

↑ Coal merchants' delivery cart, 1929.
→ Street weight lifter, 1950s.

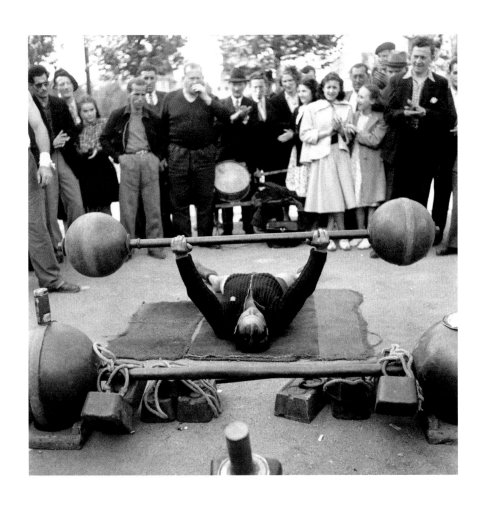

↑ À l'ouverture de la 1006ᵉ Foire du Trône,
 pour la dernière fois sur la place de la Nation, 1963.
→ Aux courses d'Auteuil, 21 juin 1961.

↑ At the opening of the 1006th Foire du Trône
 fairground, held at Place de la Nation for the
 last time, 1963.
→ At Auteuil Racecourse, June 21, 1961.

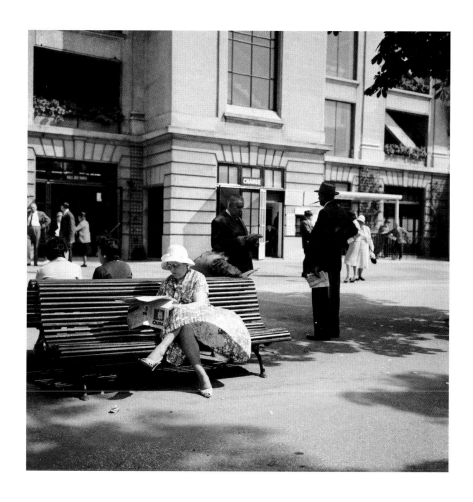

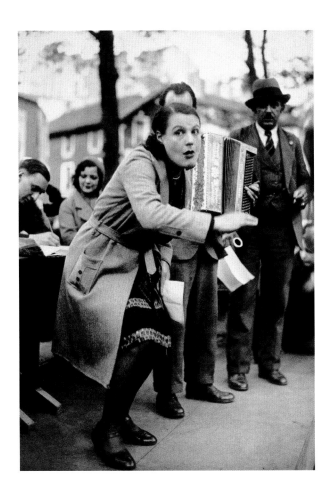

↑ Chansonniers de Montmartre lors du concours
 du Chanteur méconnu, 1933.
→ Mardi-Gras au jardin du Luxembourg, 1955.

↑ Satirical singer-songwriters in Montmartre
 participating in an amateur singing
 contest, 1933.
→ Mardi Gras at the Luxembourg Gardens, 1955.

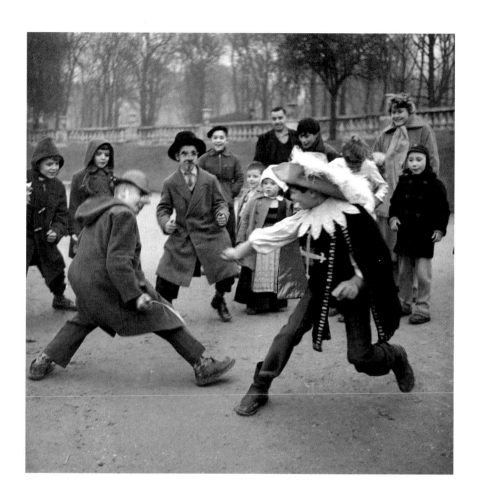

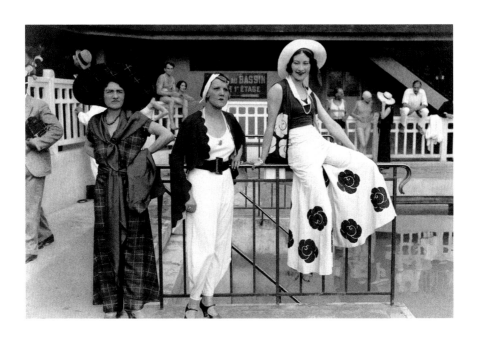

↑ Mannequins à la piscine Molitor durant le Gala
 aquatique, 23 juin 1931.
→ Arlequin et Pierrot célèbrent Mardi-Gras, 2 février
 1933.

↑ Models at the Molitor Swimming Pool during
 the Aquatic Gala, June 23, 1931.
→ Harlequin and Pierrot celebrating Mardi Gras,
 February 2, 1933.

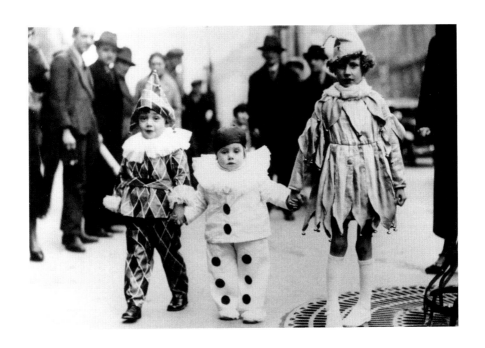

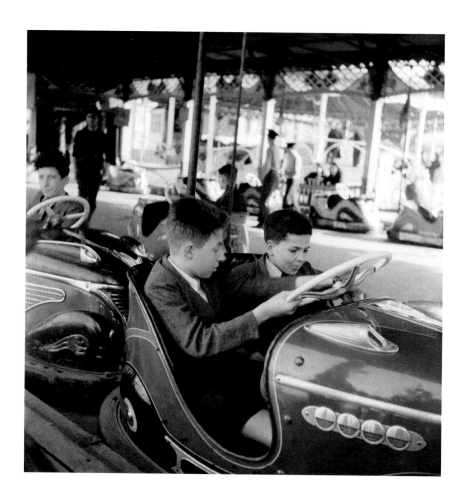

↑ Des jeunes Parisiens s'amusent aux auto-
 tamponneuses, 1947.
→ Scène de rue à Montmartre, 1955.

 ↑ Young Parisians having fun on the bumper
 cars, 1947.
 → Street scene in Montmartre, 1955.

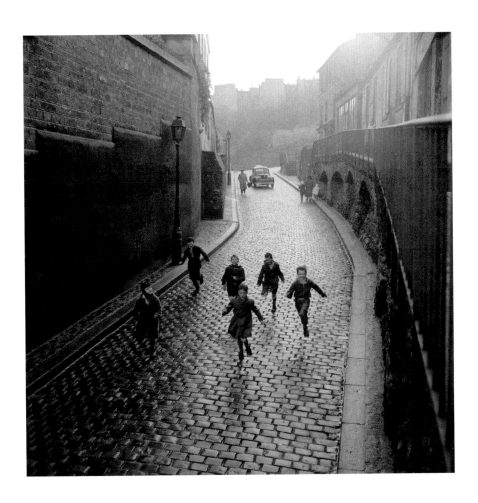

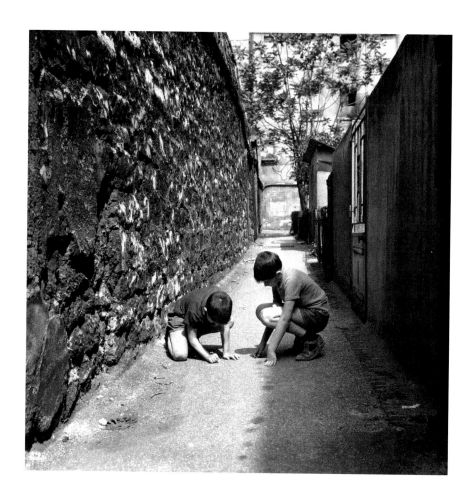

↑ À Belleville, 1966.
→ Danse sur glace sur le bassin du boulevard Saint-
 Michel, 1938. Au fond, le Panthéon.

↑ In Belleville, 1966.
→ Ice-skating on the frozen fountain on Boulevard
 Saint-Michel, with the Panthéon in the background,
 1938.

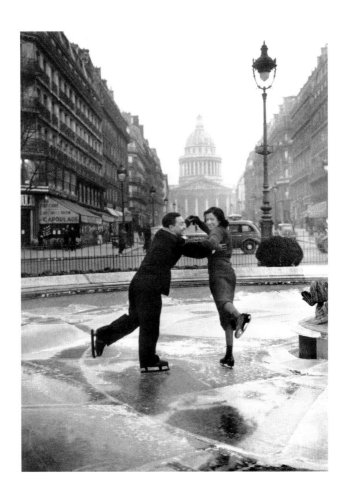

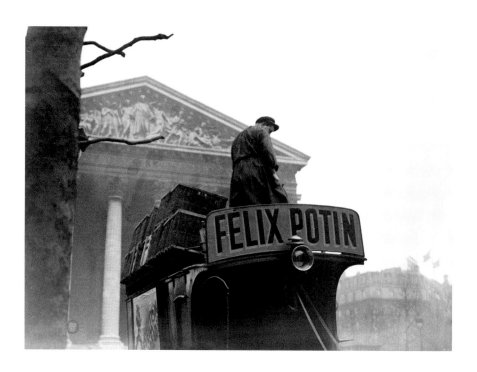

↑ Arrivage des marchandises pour le marché
 de la rue Royale, 1932.
→ Lecture dans le jardin des Champs-Élysées, 1950.

↑ Delivery of goods for the market on Rue Royale,
 1932.
→ Reading in the gardens on the Champs-Élysées,
 1950.

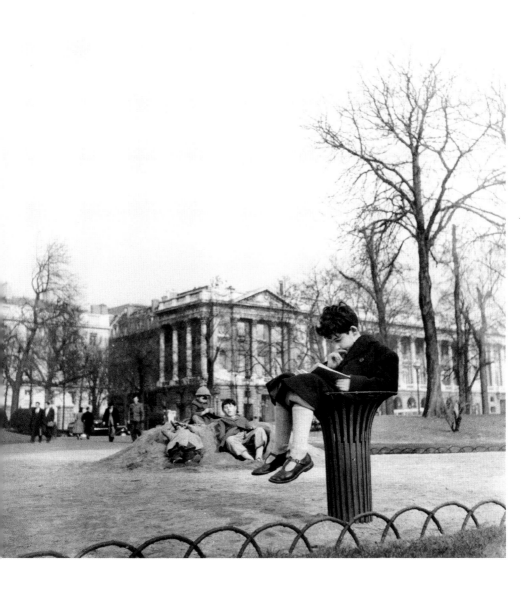

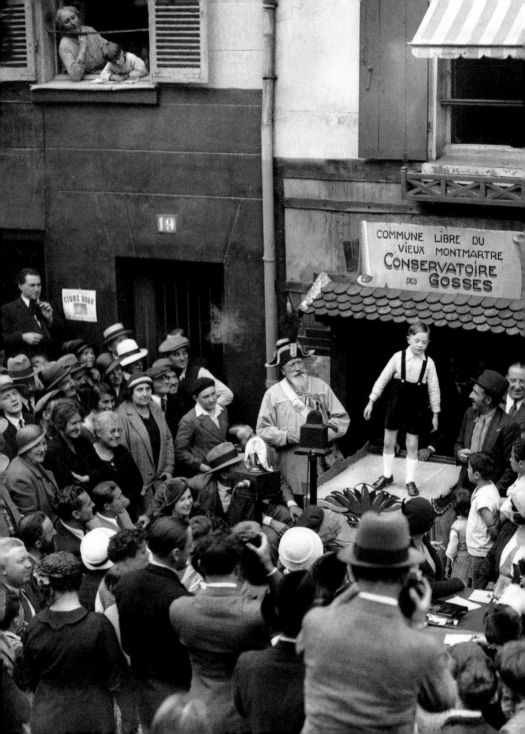

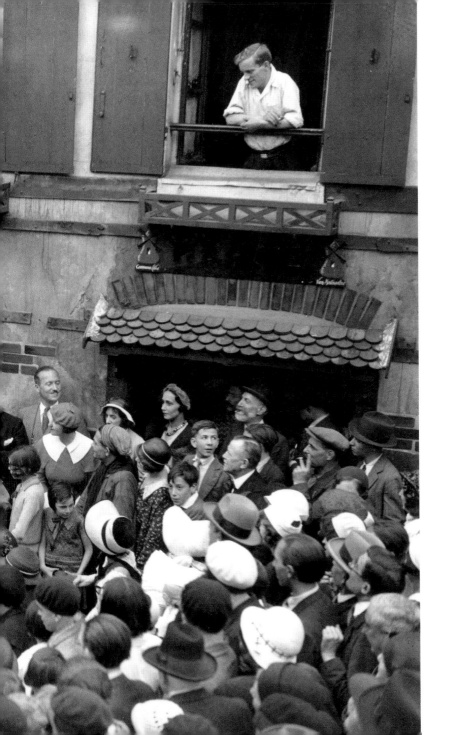

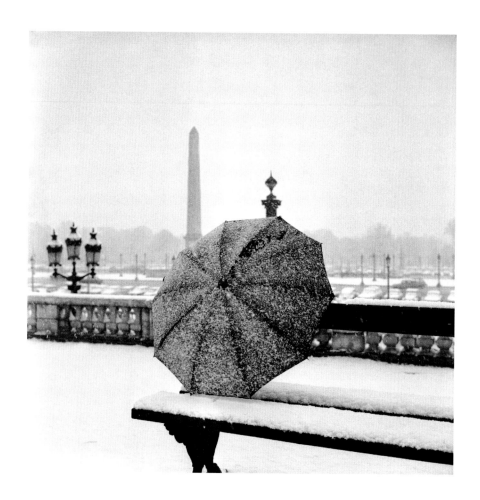

Pages 32-33 : Inauguration du Conservatoire
 des gosses à Montmartre, 1932.
↑ Chute de neige sur la place de la Concorde, 1970.
→ Déblaiement de la chaussée enneigée, 15 janvier
 1960.

Pages 32–33: Opening of the Conservatoire
 des Gosses [Kids' Music Academy]
 in Montmartre, 1932.
↑ Snow falling on Place de la Concorde, 1970.
→ Clearing the snow-covered road, January 15, 1960.

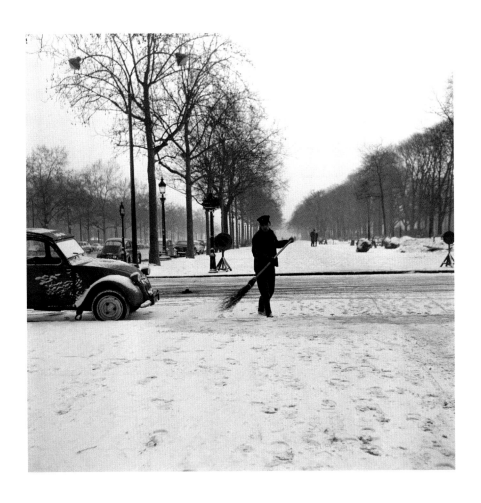

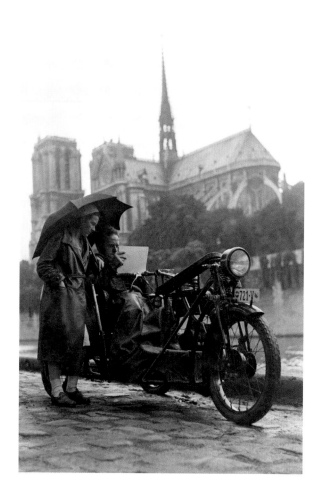

↑ Peintre motocycliste, 1931.
→ Arrêt de bus, rue de la Tour, dans le XVI^e
 arrondissement, 1935.

↑ Motorcyclist painter, 1931.
→ At the bus stop on Rue de la Tour in the 16th
 arrondissement, 1935.

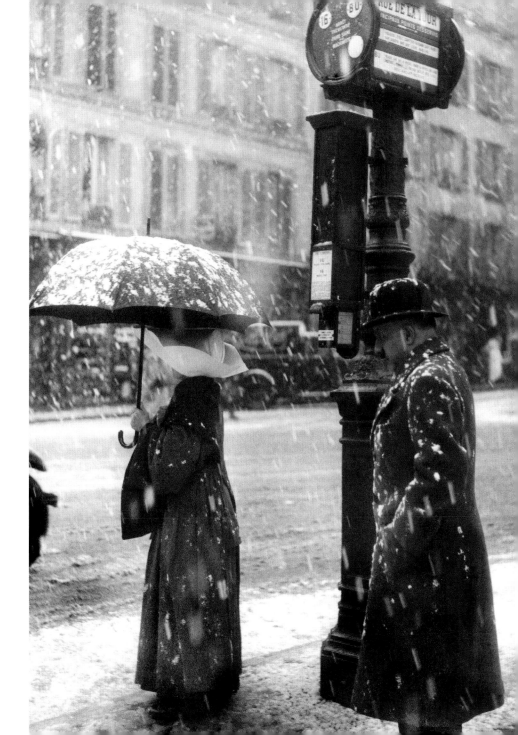

→ Passant sous l'averse, rue Richelieu,
 24 octobre 1954.
Pages 40-41 : Sur les toits face au Sacré-Cœur,
 années 1960-1970.

→ Passerby caught in a heavy shower on
 Rue Richelieu, October 24, 1954.
Pages 40–41: On the roof, with a view of the Sacré-
 Cœur Basilica, 1960s–70s.

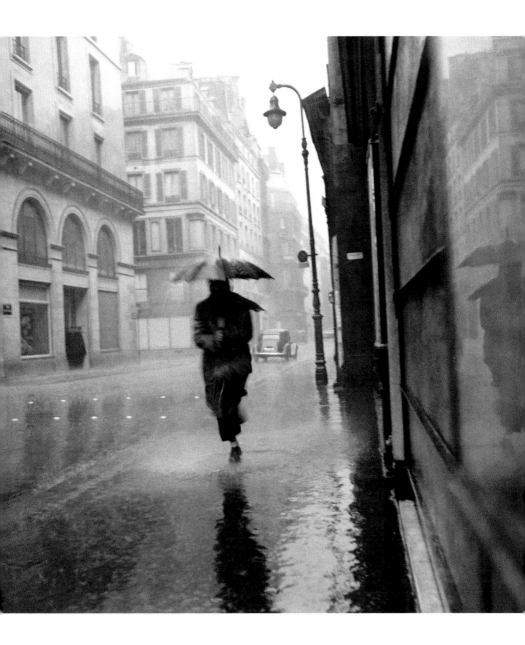

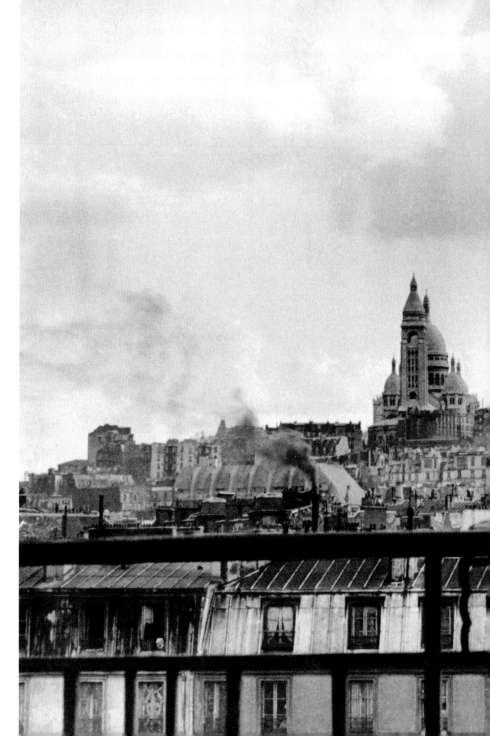

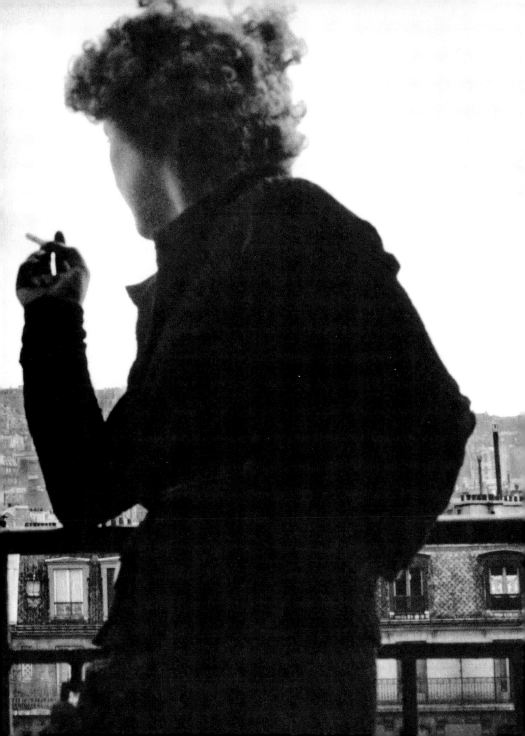

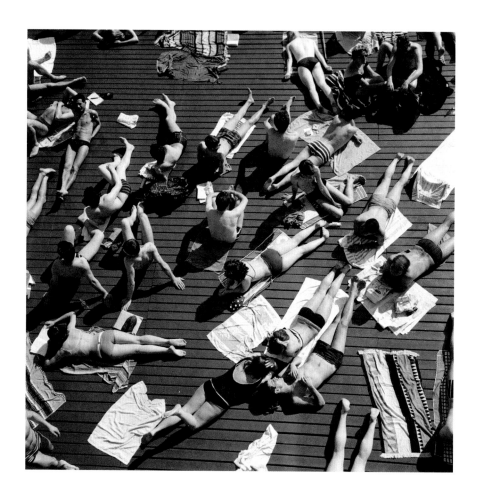

↑ Première chaleur, piscine Deligny, 12 mai 1964.
→ Sur les bords de la Seine, face à la tour Eiffel,
 pendant une chaude journée d'été, 1956.

↑ The first warm days, at the Deligny Swimming Pool,
 May 12, 1964.
→ On the banks of the Seine River, in front of the
 Eiffel Tower, on a hot summer day, 1956.

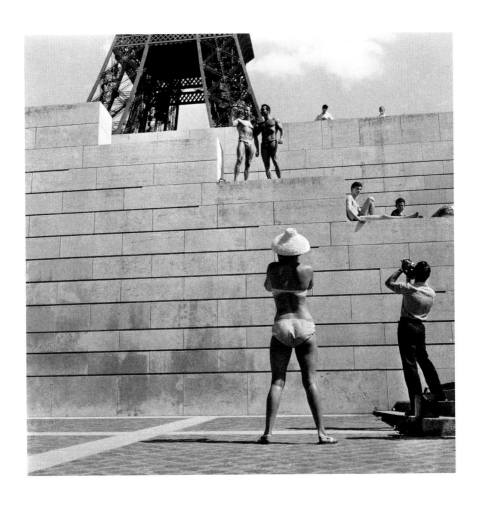

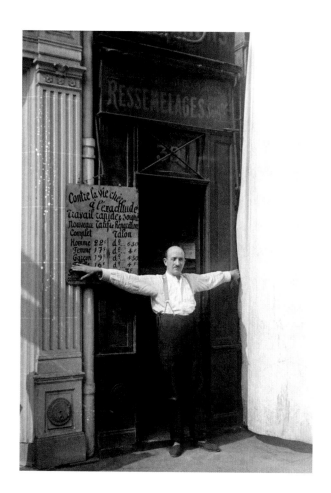

↑ La plus petite cordonnerie de Paris « Au roi des
 cordonniers », 1929.
→ Plongeon dans la Seine au Trocadéro, août 1945.

↑ The smallest cobbler's in Paris, Au Roi des
 Cordonniers, 1929.
→ Diving into the Seine River, at the Trocadéro,
 August 1945.

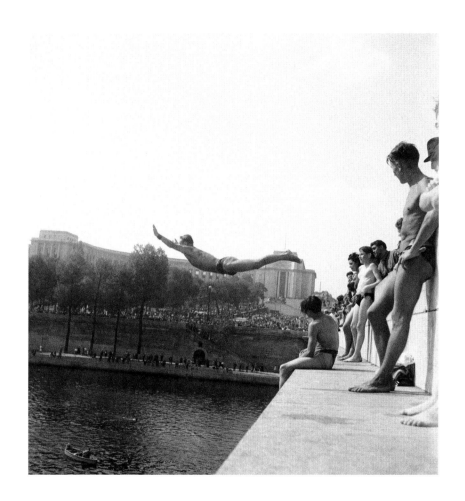

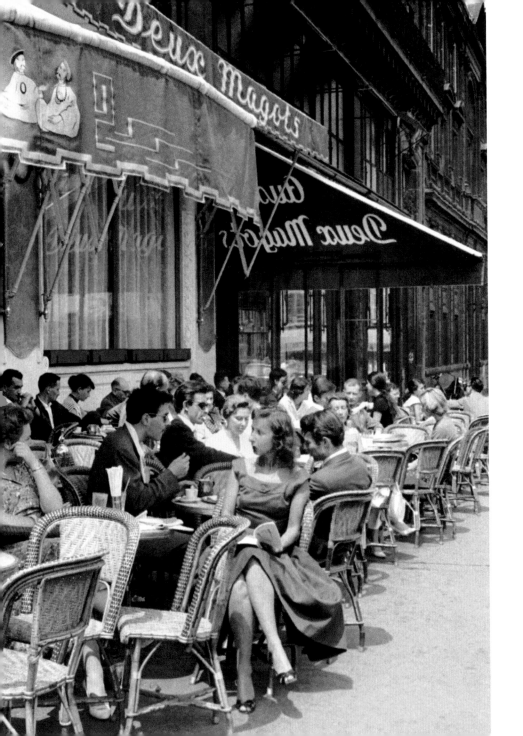

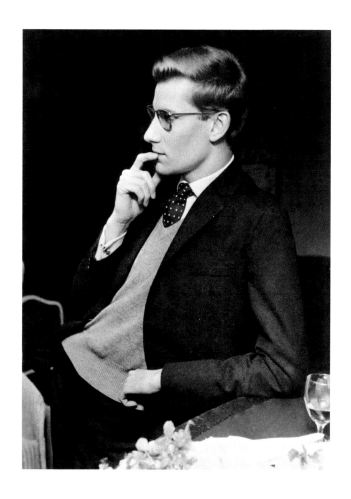

← Terrasse du café des Deux Magots, 1957.
↑ Yves Saint Laurent, 1959.

← On the terrace of the café Les Deux Magots, 1957.
↑ Yves Saint Laurent, 1959.

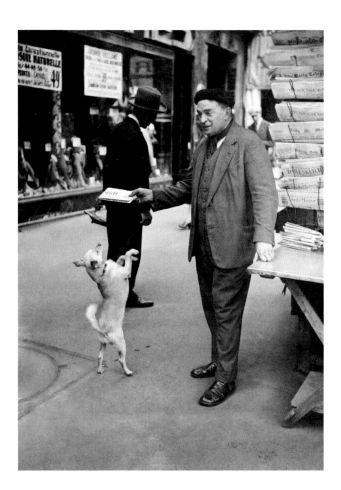

↑ Un client insolite, 1930.
→ Enfants jouant dans la rue à Montmartre,
années 1930.

↑ An unusual customer, 1930.
→ Children playing in the street in Montmartre, 1930s.

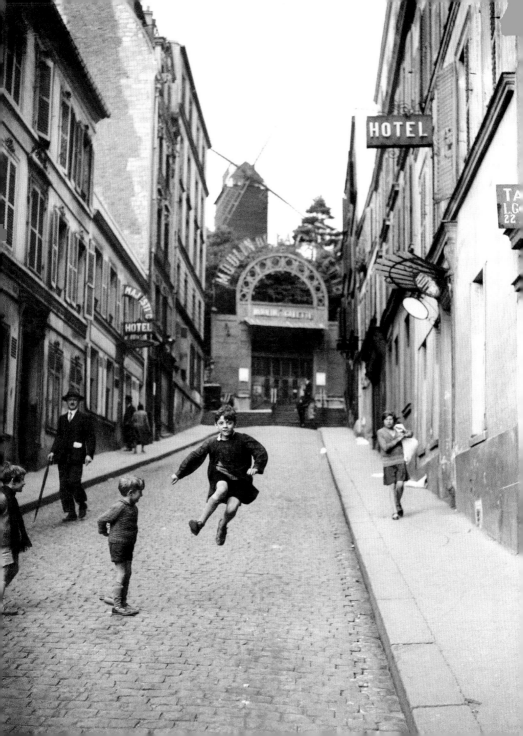

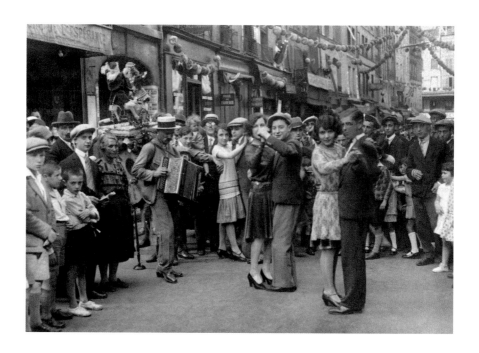

↑ Bal du 14 juillet 1929.
→ Jeu au jardin du Luxembourg, 1956.

↑ Bastille Day Ball, July 14, 1929.
→ A game in the Luxembourg Gardens, 1956.

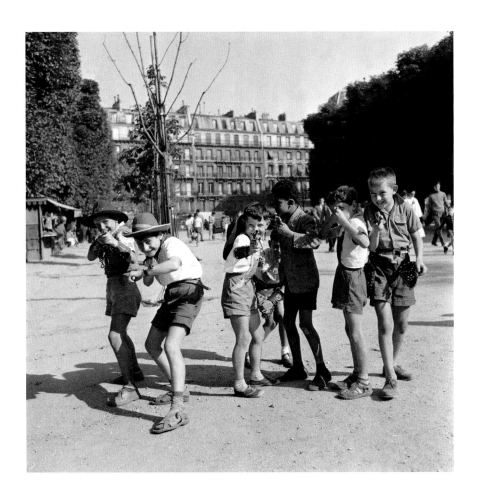

Les poulbots de Montmartre, vers 1950.

The "Petits Poulbots" [Little Urchins] of Montmartre,
c. 1950.

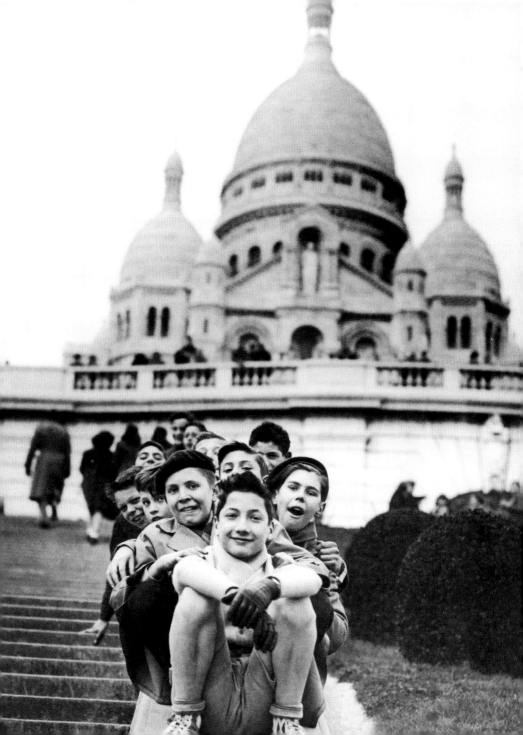

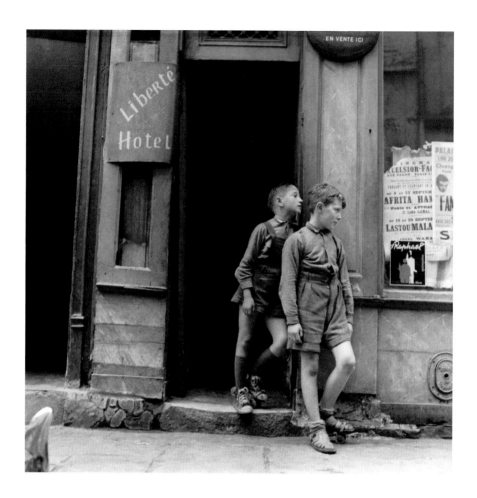

↑ Scène de rue à Belleville, vers 1950.
→ Vendeuse de glace au jardin du Luxembourg, 1956.

 ↑ Street scene in Belleville, c. 1950.
 → Ice-cream vendor in the Luxembourg Gardens,
 1956.

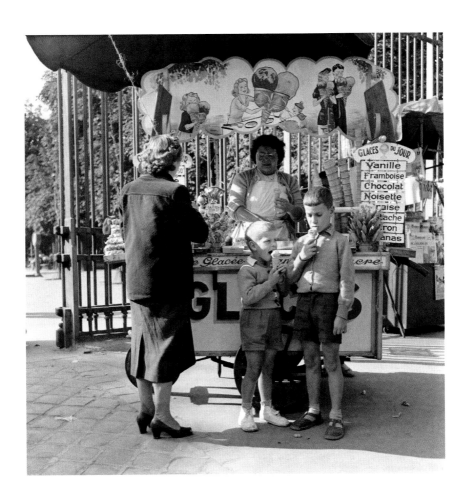

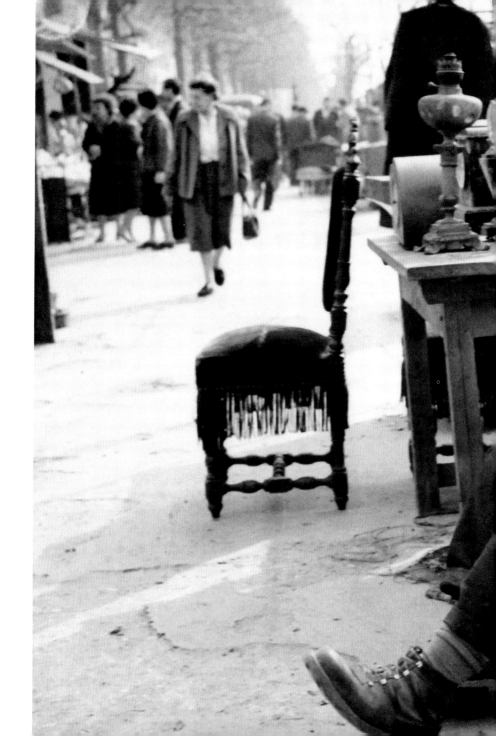

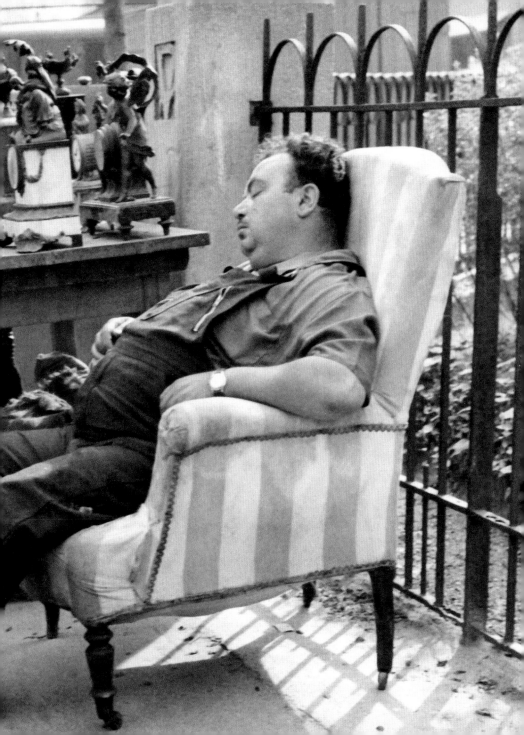

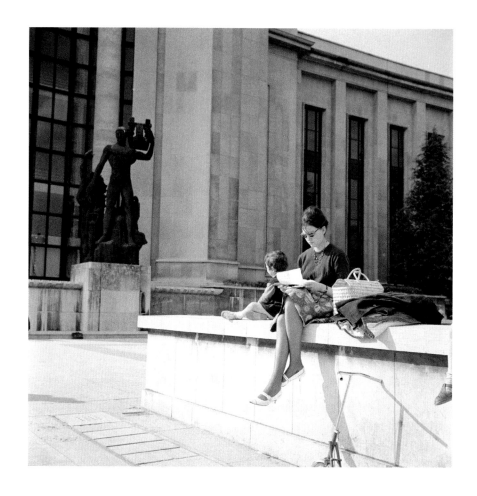

Pages 56-57 : Foire à la Ferraille, boulevard Richard-
 Lenoir, avril 1960.
↑ Au Trocadéro, vers 1960.
→ Lecture devant le Louvre, vers 1960.

Pages 56–57: Scrap-iron sale on Boulevard Richard-
 Lenoir, April 1960.
↑ At the Trocadéro, c. 1960.
→ Reading in front of the Musée du Louvre, c. 1960.

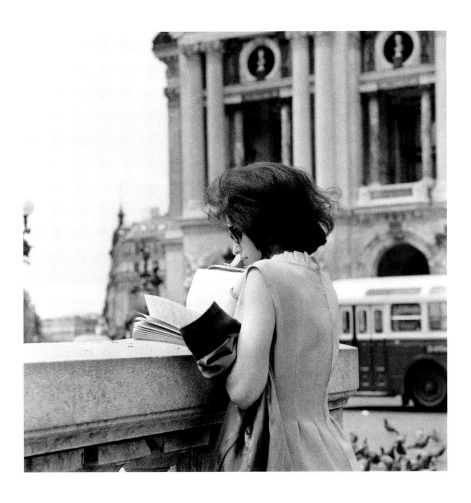

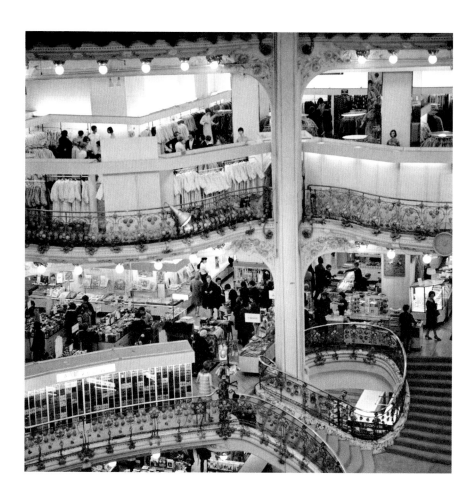

↑ Les Galeries Lafayette, vers 1960.
→ Juliette Gréco et Eddie Constantine, démonstration
 nocturne de rock and roll, octobre 1956.

↑ Galeries Lafayette department store, c. 1960.
→ Juliette Gréco and Eddie Constantine
 in a nighttime rock and roll demonstration,
 October 1956.

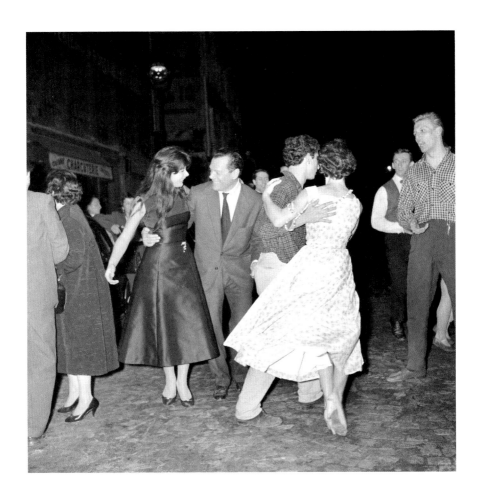

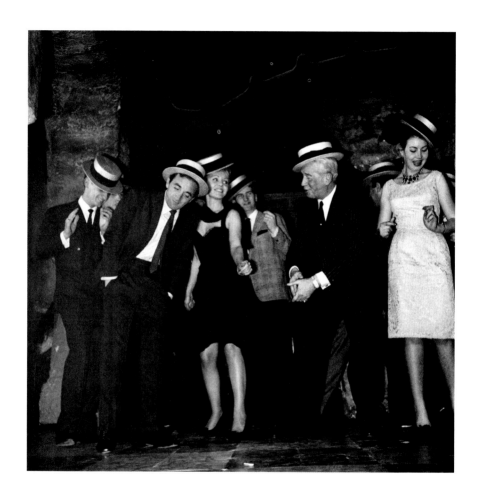

↑ Maurice Chevalier chantant et dansant
« Le Twist du canotier » au Club de la Licorne
avec Charles Aznavour, Eddy Mitchell et l'actrice
Vera Valmont, 4 décembre 1962.
→ Une cliente au rayon Chapeaux du BHV, 1961.

↑ Maurice Chevalier singing and dancing "Le Twist
du Canotier" at the Club de la Licorne, with
Charles Aznavour, Eddy Mitchell, and Vera Valmont,
December 4, 1962.
→ A customer in the millinery department of the BHV
department store, 1961.

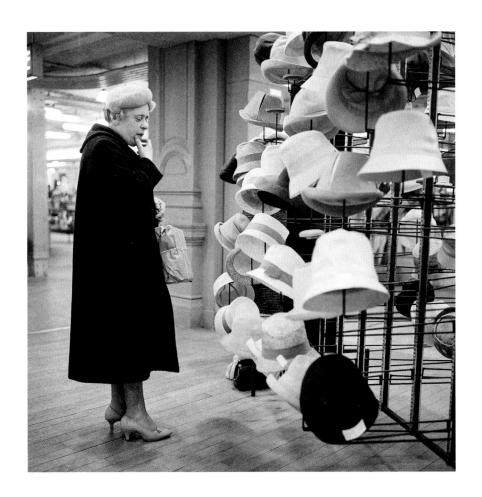

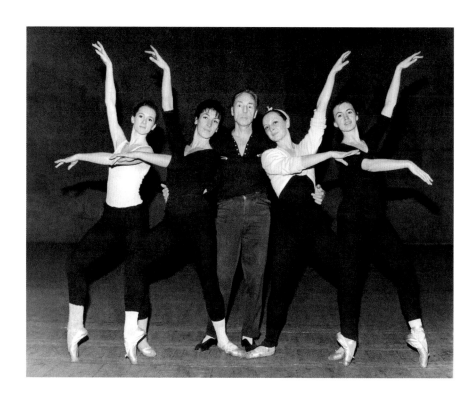

↑ Georges Balanchine et ses danseuses, 1963.
→ Mannequins devant une vitrine, rue Tronchet, 1948.

↑ Choreographer Georges Balanchine with
his dancers, 1963.
→ Models in front of a store window on Rue Tronchet,
1948.

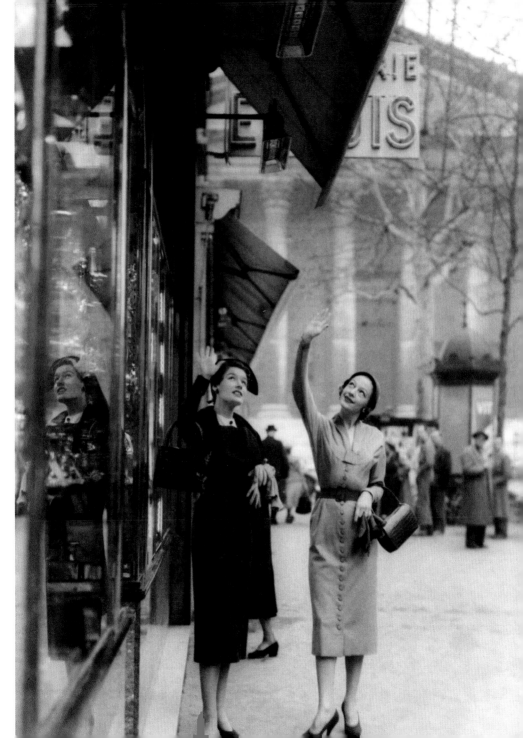

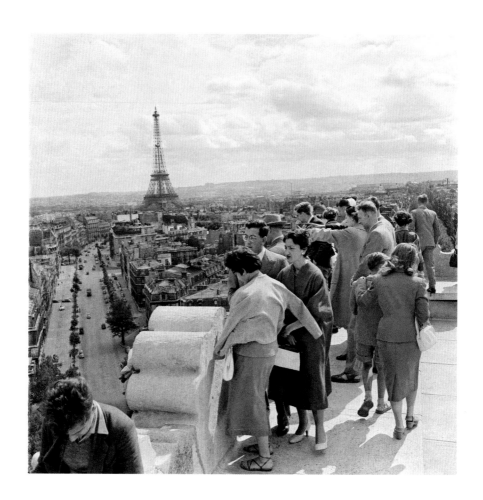

↑ Vue de Paris depuis le sommet de l'Arc de
 Triomphe, 1954.
→ Chanteurs de rue, 1932.

↑ View of Paris from the top of the Arc de Triomphe,
 1954.
→ Street performers, 1932.

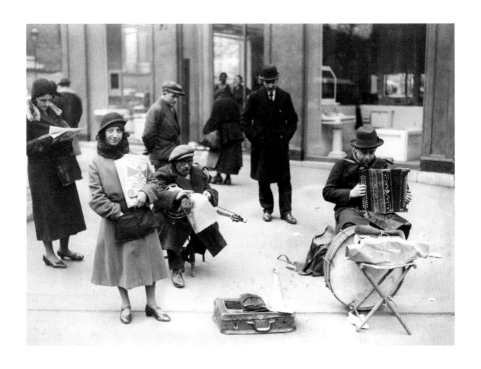

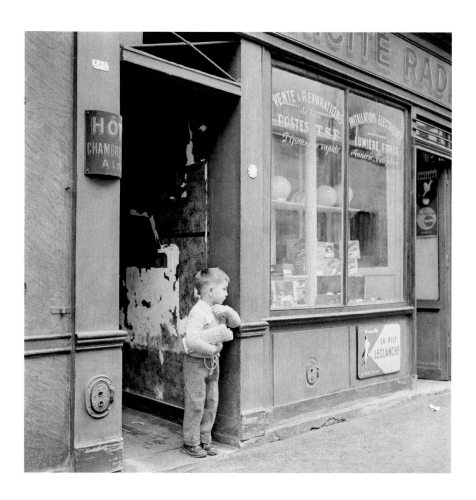

↑ Vieux quartier parisien, 1954.
→ Vendeur de journaux place de l'Opéra, vers 1960.

↑ Old Parisian district, 1954.
→ A newspaper vendor at Place de l'Opéra, c. 1960.

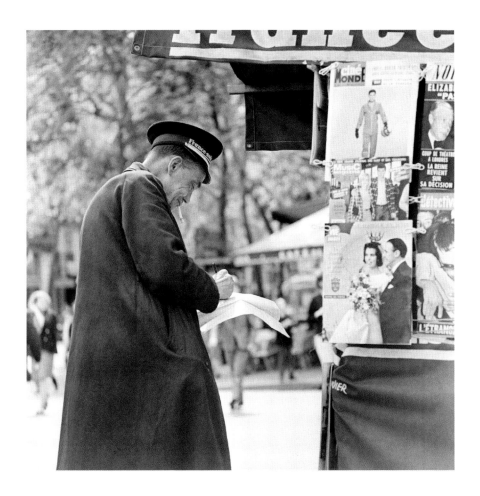

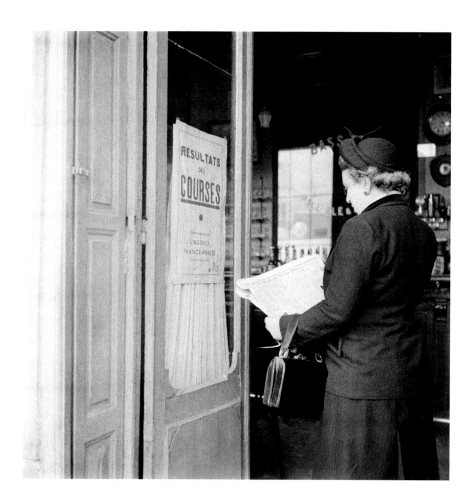

↑ Le résultat des courses, octobre 1950.
→ Marchande de journaux devant son kiosque, 1932.

↑ Race results, October 1950.
→ A newsagent at her kiosk, 1932.

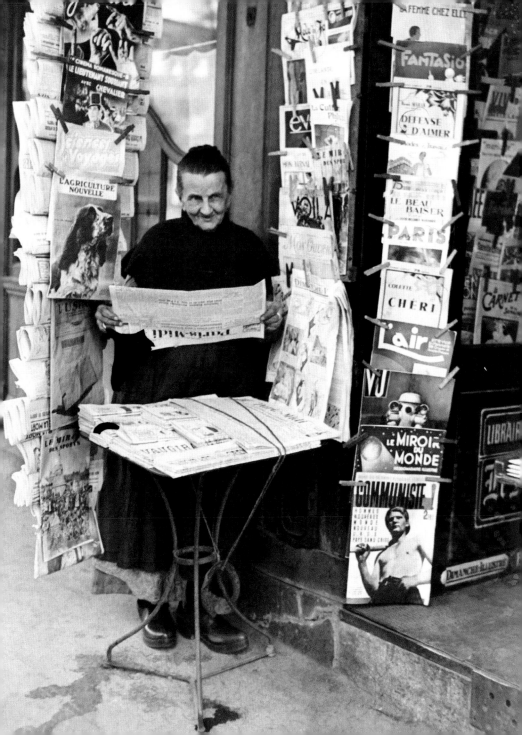

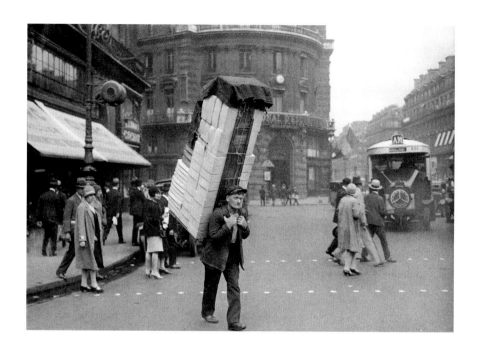

↑ Un livreur porte une pile de boîtes vides sur son
 dos, juillet 1929.
→ Place Vendôme, 1960.

↑ A deliveryman carrying a heap of empty boxes on
 his back, July 1929.
→ Place Vendôme, 1960.

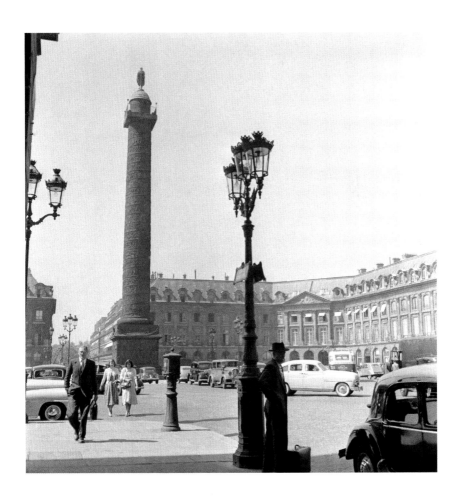

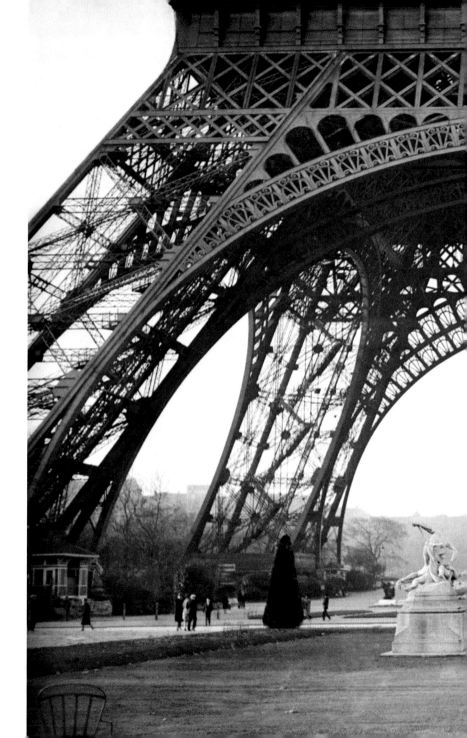

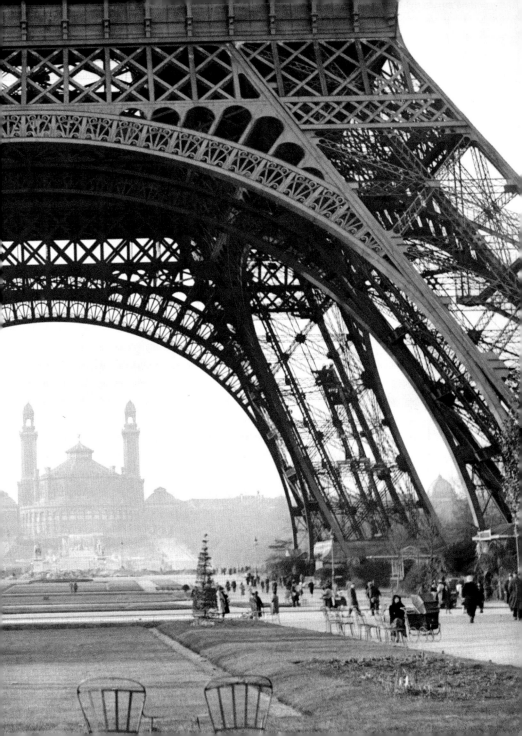

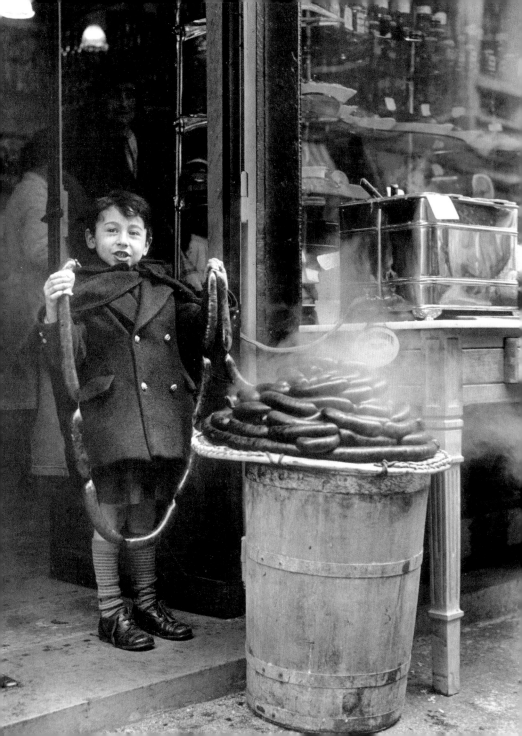

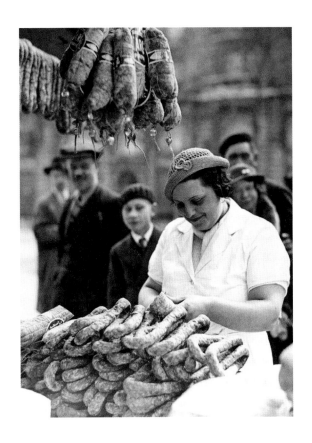

Pages 74-75 : Vue du Trocadéro et du Champ-de-
Mars, 1931.
← Petit Parisien tenant un chapelet de boudins noirs
devant une charcuterie, 24 décembre 1930.
↑ Vendeuse de saucissons à la Foire aux Jambons,
avril 1935.

Pages 74–75: View of the Trocadéro and the Champ-
de-Mars, 1931.
← A young Parisian holding a string of blood
sausages in front of a butcher's, December 24,
1930.
↑ A cured sausage stand at the Ham Fair, April 1935.

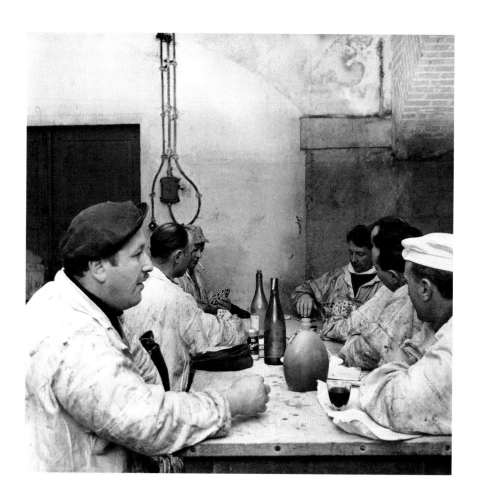

↑ Les forts des Halles, vers 1950.
→ Un boucher parisien, 1950.

↑ The "Forts des Halles" [the strongmen of
 Les Halles market], c. 1950.
→ A Parisian butcher, 1950.

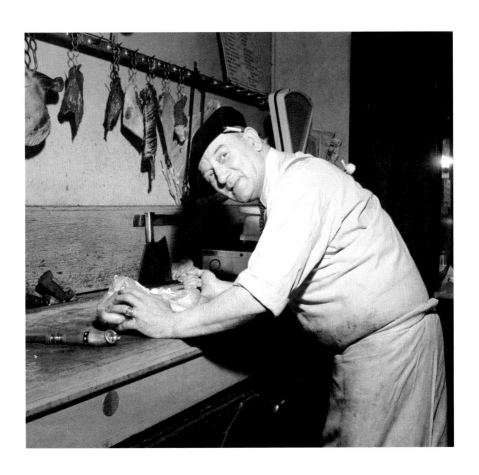

Trois chiens et un banjo, 29 décembre 1959.

Three dogs and a banjo, December 29, 1959.

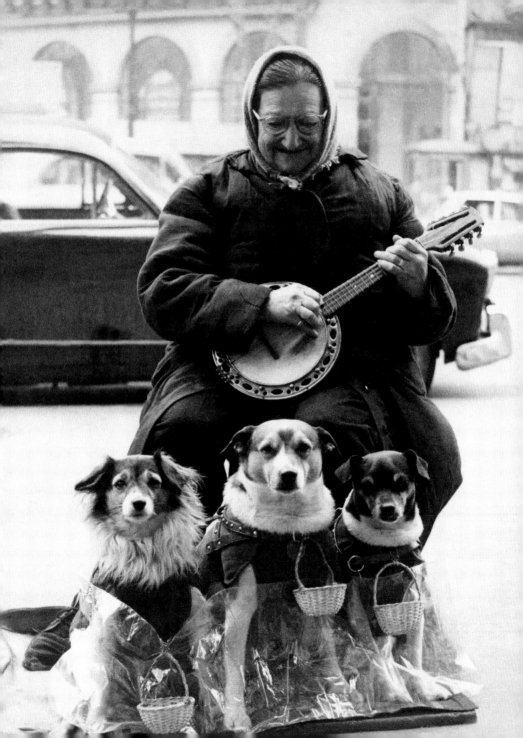

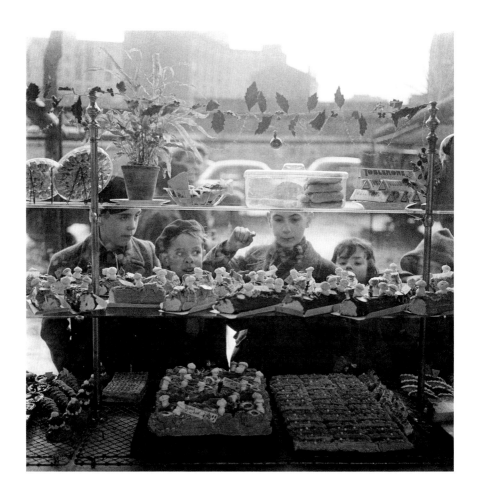

↑ Un groupe d'enfants devant la vitrine
 d'un pâtissier, 1954.
→ Scène de rue au marché à Montmartre, 1955.

↑ A group of children in front of a patisserie shop
 window, 1954.
→ Street scene at the market in Montmartre, 1955.

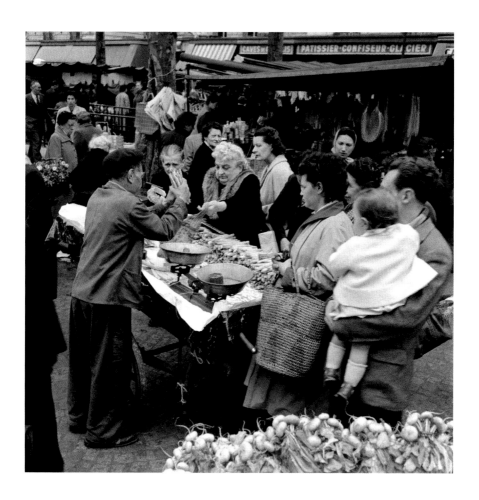

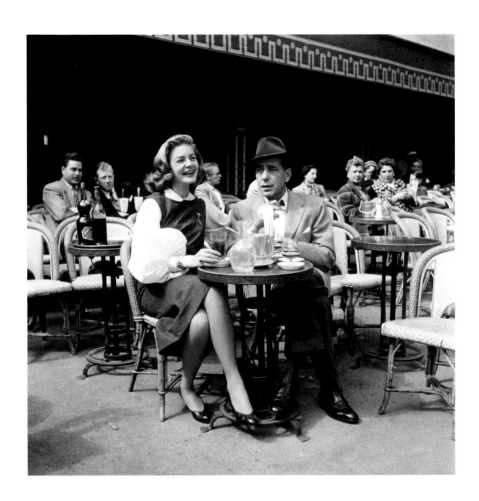

↑ Lauren Bacall et Humphrey Bogart, années 1950.
→ Jeanne Moreau et Miles Davis, 1957.

↑ Lauren Bacall and Humphrey Bogart, 1950s.
→ Jeanne Moreau and Miles Davis, 1957.

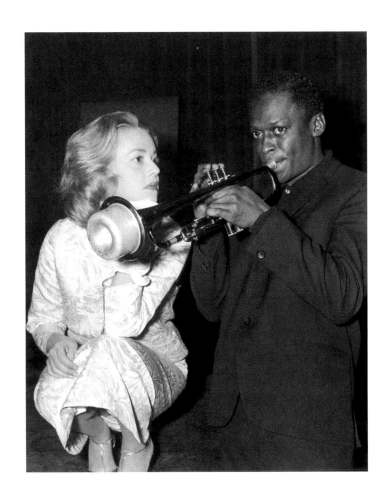

Jean Cocteau, années 1920-1930.

Jean Cocteau, 1920s–30s.

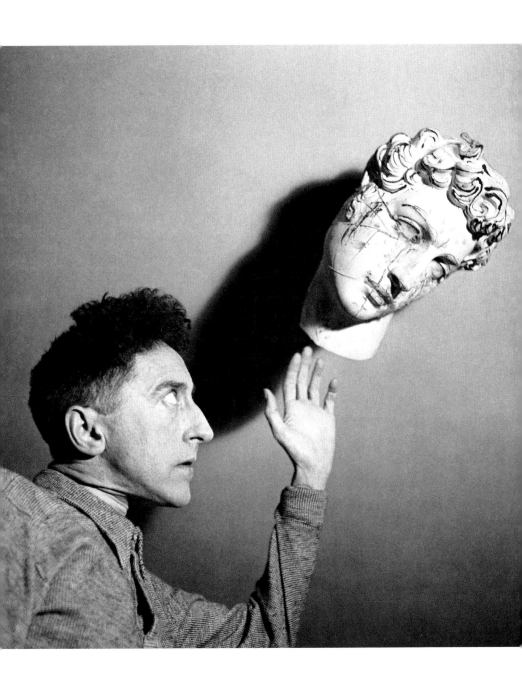

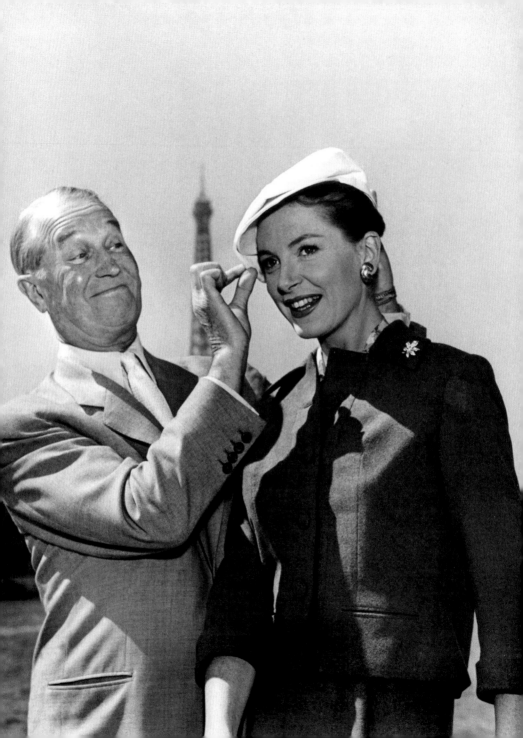

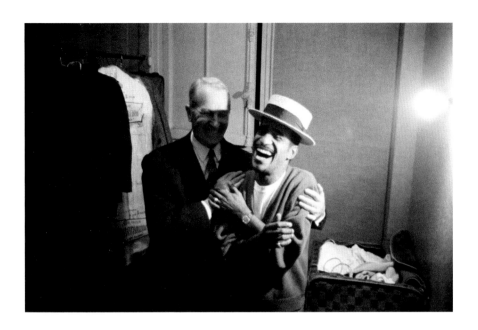

← Maurice Chevalier et Deborah Kerr, 1958.
↑ Maurice Chevalier et le chanteur Sammy Davis Jr
 à l'Olympia, le 4 mars 1964.

← Maurice Chevalier and Deborah Kerr, 1958.
↑ Maurice Chevalier and Sammy Davis, Jr.
 at L'Olympia concert hall, March 4, 1964.

Audrey Hepburn, années 1960.

Audrey Hepburn, 1960s.

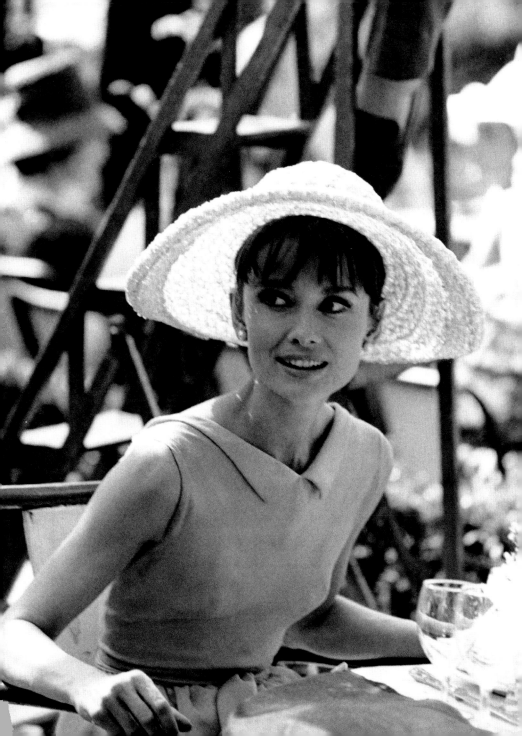

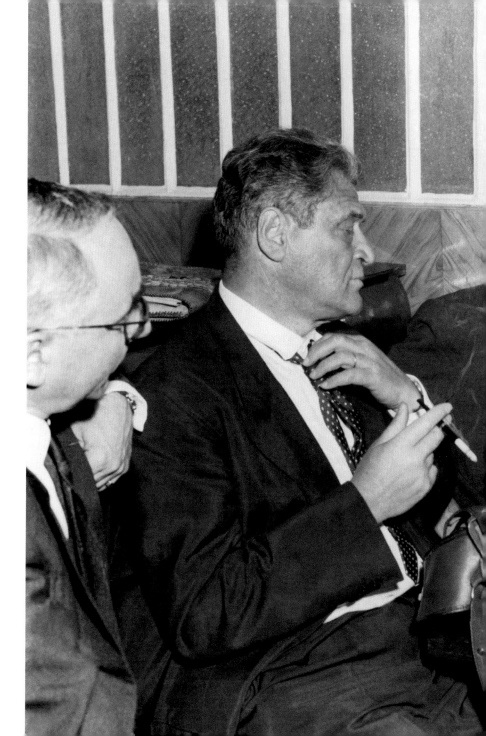

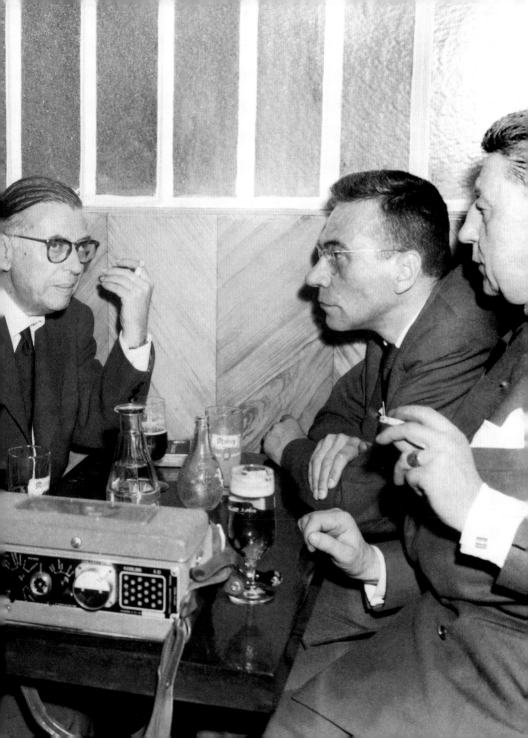

Pages 92-93 : Joseph Kessel, Jean-Paul Sartre
et Roger Priouret, 1960.
→ Juliette Gréco à Bobino, 1964.

Pages 92–93: Joseph Kessel, Jean-Paul Sartre,
and Roger Priouret, 1960.
→ Juliette Gréco at Bobino music hall theater, 1964.

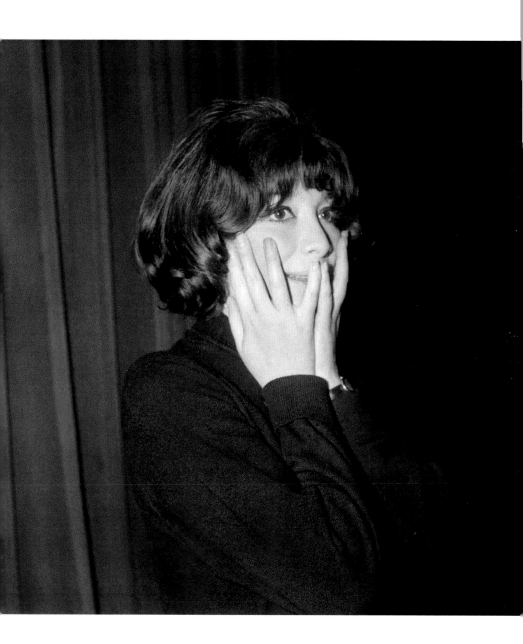

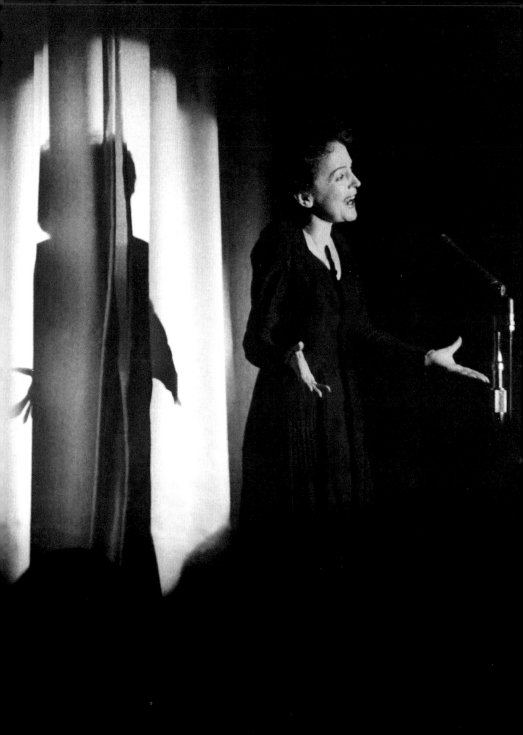

Édith Piaf, 1959.

Édith Piaf, 1959.

Simone de Beauvoir à son bureau, 1953.

Simone de Beauvoir at her desk, 1953.

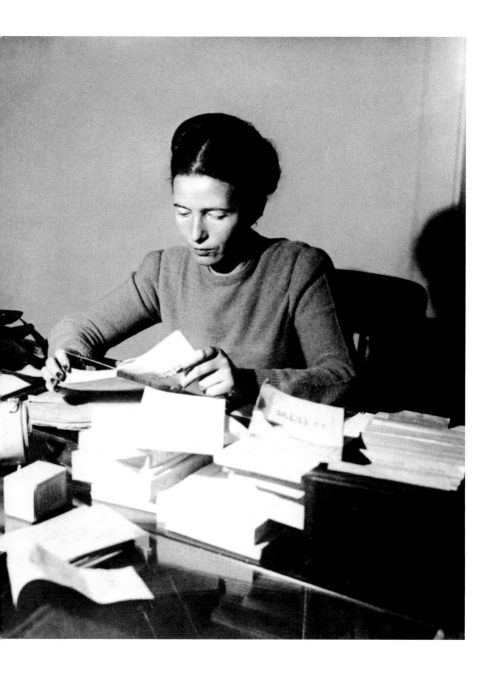

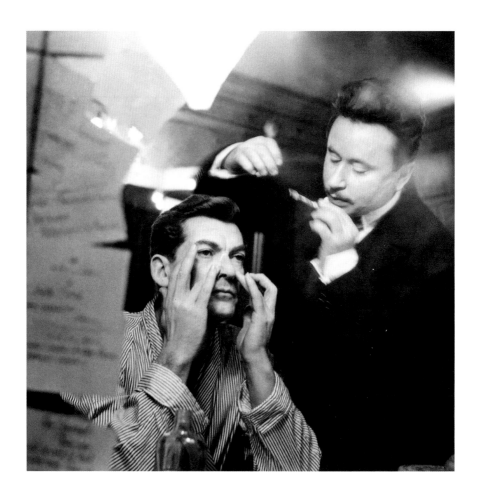

↑ Jean Marais dans sa loge avant la pièce de théâtre
 César et Cléopâtre, années 1950.
→ La chanteuse française de music-hall, Mistinguett,
 1932.

 ↑ Jean Marais in his dressing room before
 a performance of the play *Caesar and Cleopatra*,
 1950s.
 → French music hall singer Mistinguett, 1932.

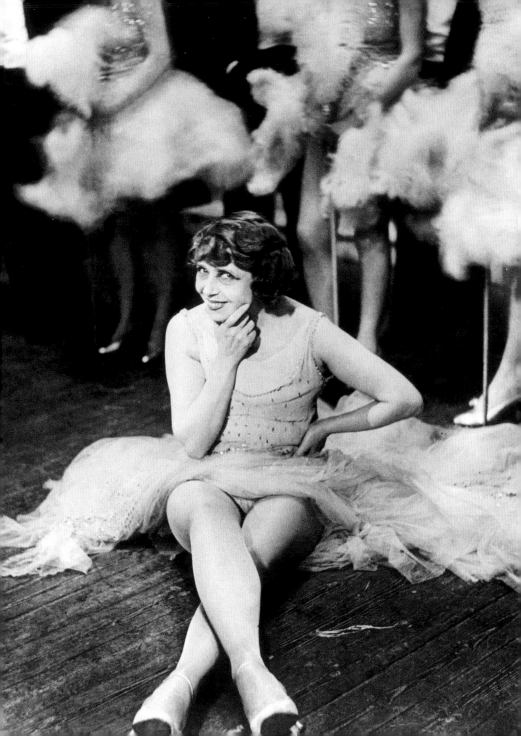

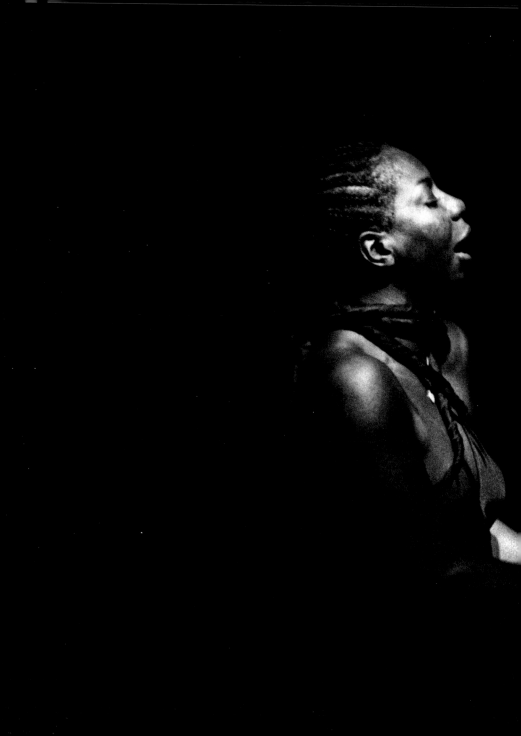

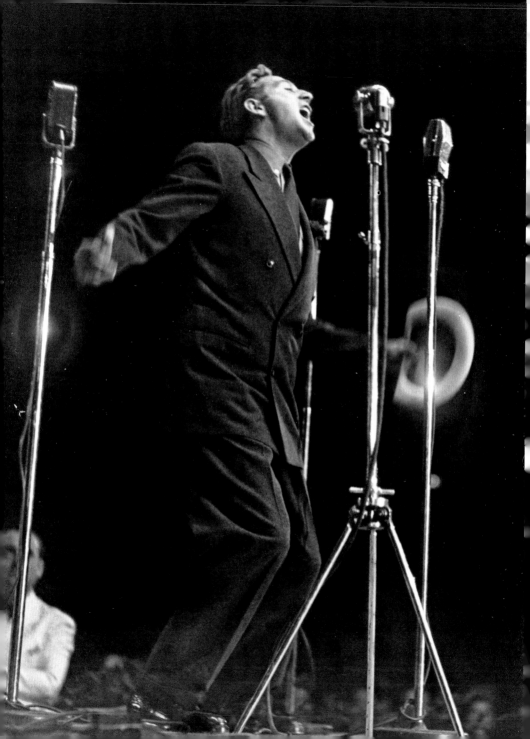

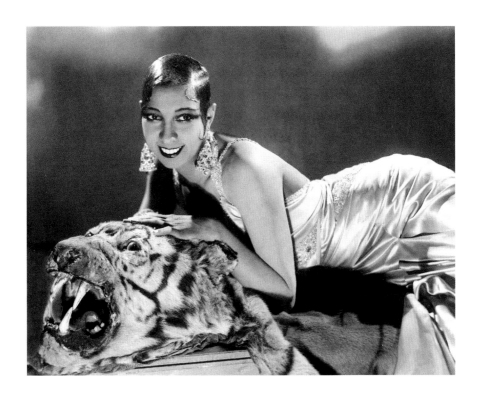

Pages 102-103 : Nina Simone, décembre 1971.
← Charles Trénet, vers 1942.
↑ Joséphine Baker, 1931.

Pages 102–3: Nina Simone, December 1971.
← Charles Trénet, c. 1942.
↑ Josephine Baker, 1931.

Salvador Dalí à bicyclette rue de Rivoli, 1967.

Salvador Dalí with his bicycle, on Rue de Rivoli, 1967.

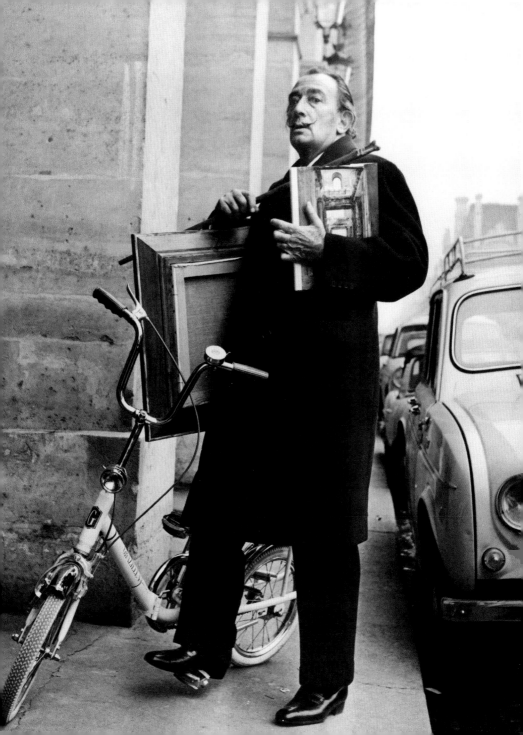

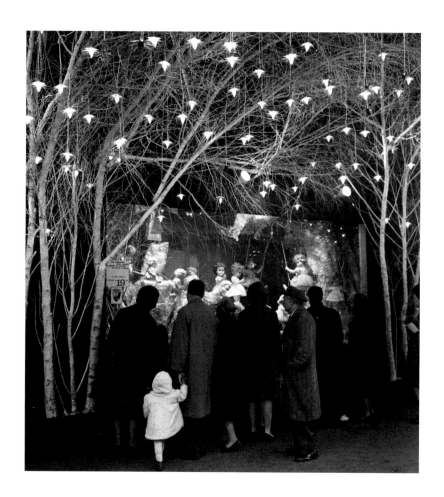

↑ Vitrine des Galeries Lafayette, Noël 1962.
→ Marlene Dietrich arrivant à l'aéroport d'Orly avant
 de donner un concert au Music-Hall de Paris,
 20 avril 1962.

↑ Christmas window display at Galeries Lafayette
 department store, 1962.
→ Marlene Dietrich arriving at Orly Airport,
 before her concert at the Paris Music Hall,
 April 20, 1962.

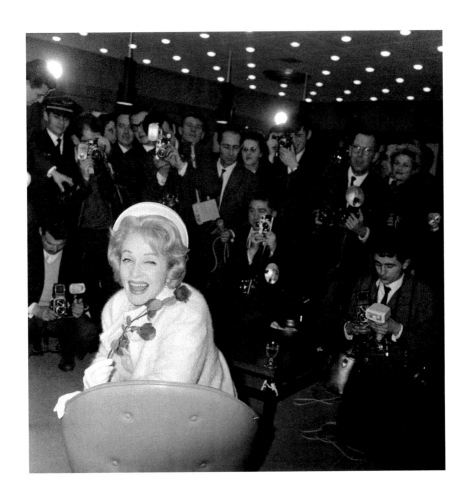

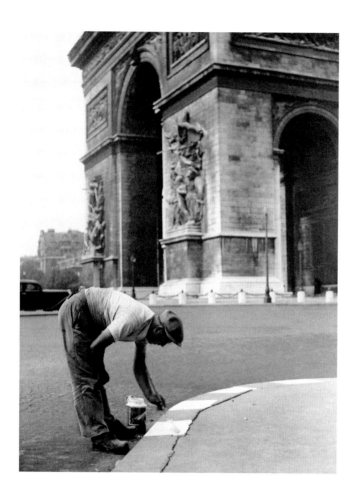

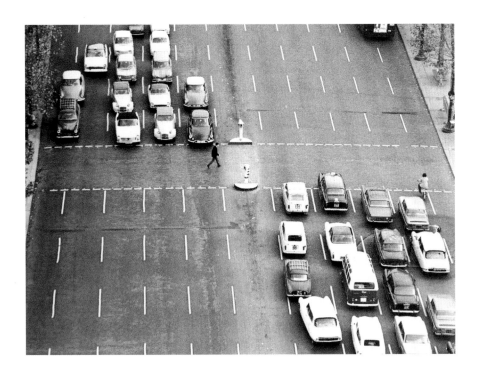

Pages 110-111 : Sieste dans un taxi, 1930.
← Travaux de peinture devant l'Arc de Triomphe,
 10 septembre 1939.
↑ Circulation sur les Champs-Élysées, années 1960.

Pages 110–11: Taking a nap in a taxi, 1930.
← Curb painting work by the Arc de Triomphe,
 September 10, 1939.
↑ Traffic on the Champs-Élysées, 1960s.

Place de la Bastille, juin 1932.

Place de la Bastille, June 1932.

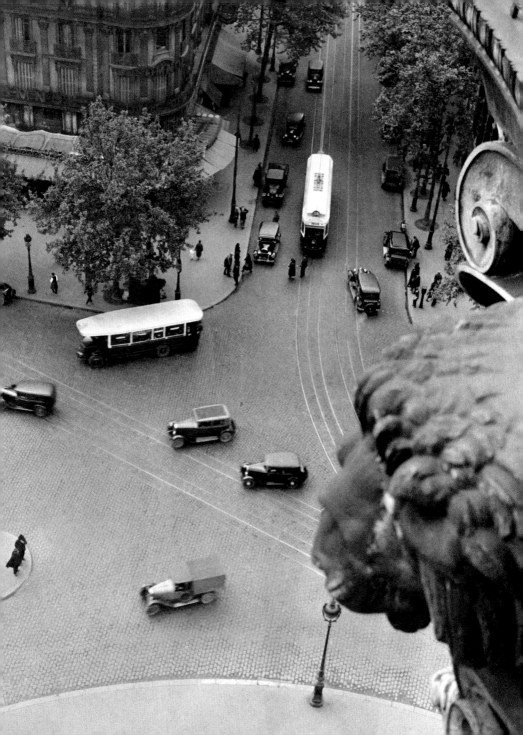

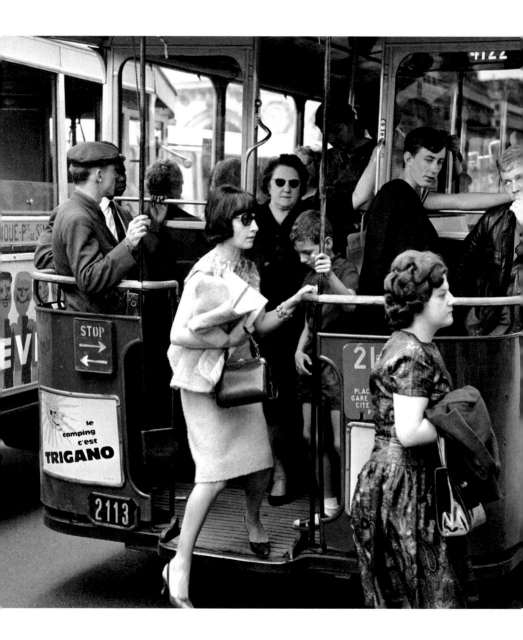

Autobus parisien, place de l'Opéra, vers 1960.

Parisian bus at Place de l'Opéra, c. 1960.

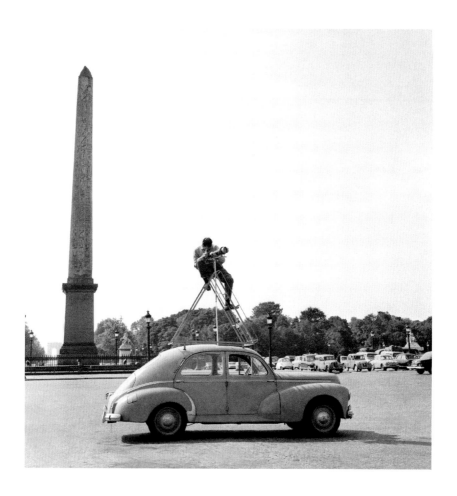

↑ Prise de vue dans des conditions extrêmes
 sur la place de la Concorde, vers 1955-1965.
→ Montmartre, 1932.

↑ Precarious photo shoot at Place
 de la Concorde, c. 1955–65.
→ Montmartre, 1932.

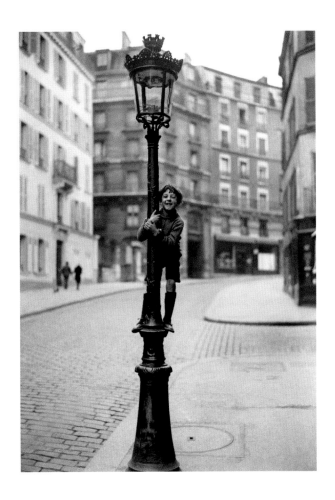

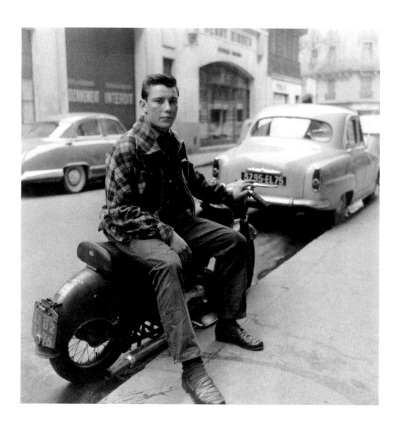

↑ Un jeune motocycliste, vers 1950.
→ Tricycle sur l'avenue des Champs-Élysées,
 février 1932.

↑ A young motorcyclist, c. 1950.
→ Tricycles and bicycles on Avenue des
 Champs-Élysées, February 1932.

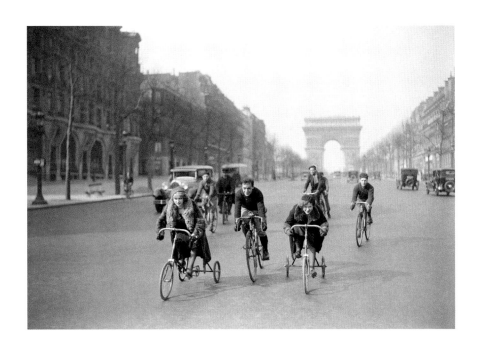

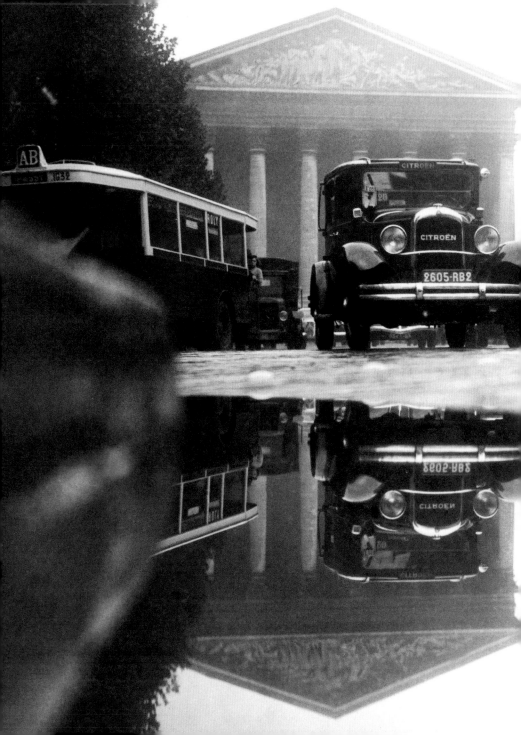

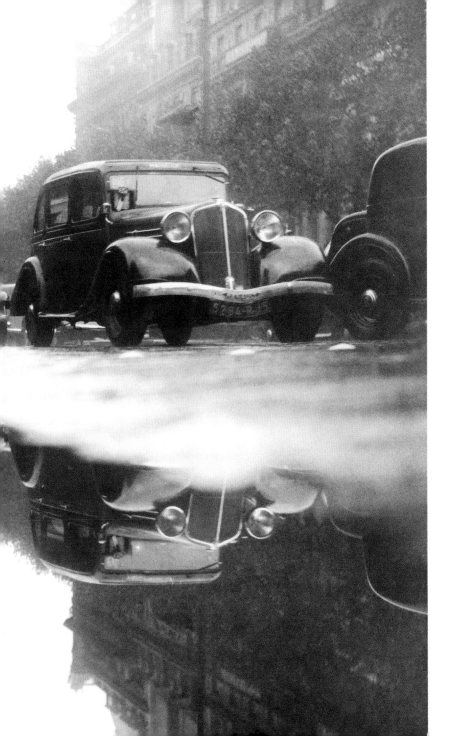

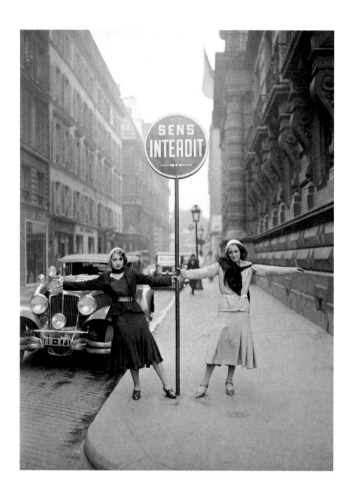

Pages 122-123 : Après la pluie, le reflet de l'église
 de la Madeleine, 1935.
↑ Première apparition du panneau
 de « sens interdit », 1931.
→ Nouvel uniforme des agents de police, 1931.

Pages 122–23: Reflection of the Église de la
 Madeleine after the rain, 1935.
↑ First appearance of the "No Entry" street
 sign, 1931.
→ Police officers' new uniform, 1931.

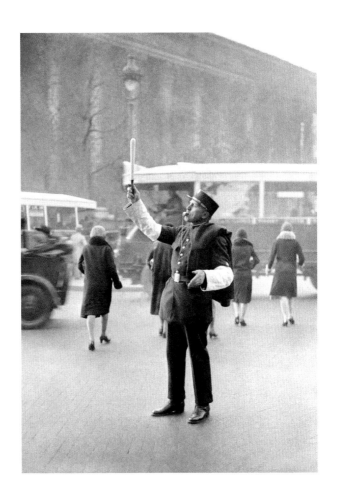

Place de la Madeleine, 1931.

Place de la Madeleine, 1931.

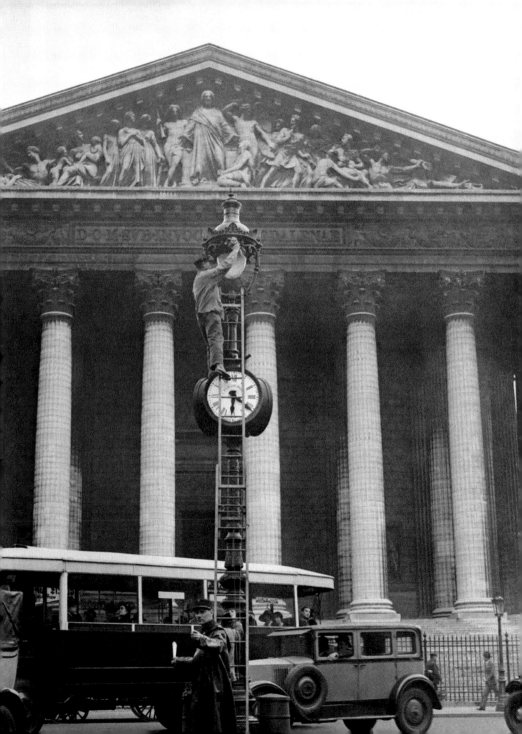

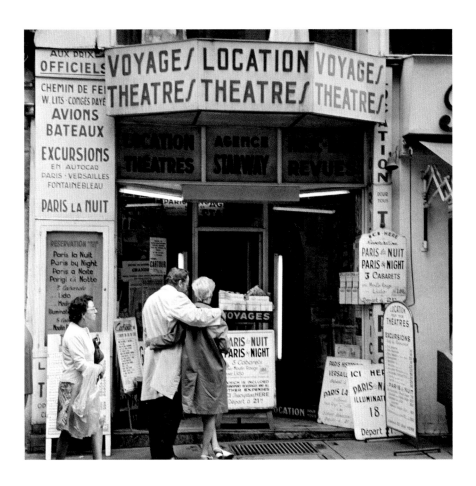

← Le pain parisien « bio », 1920-1930.
↑ Un couple d'amoureux devant une agence
de voyage, vers 1960.

← Parisian "organic" bread, 1920–30.
↑ A couple in front of a travel agency, c. 1960.

Dernières emplettes de Noël, 1959.

Last-minute Christmas shopping, 1959.

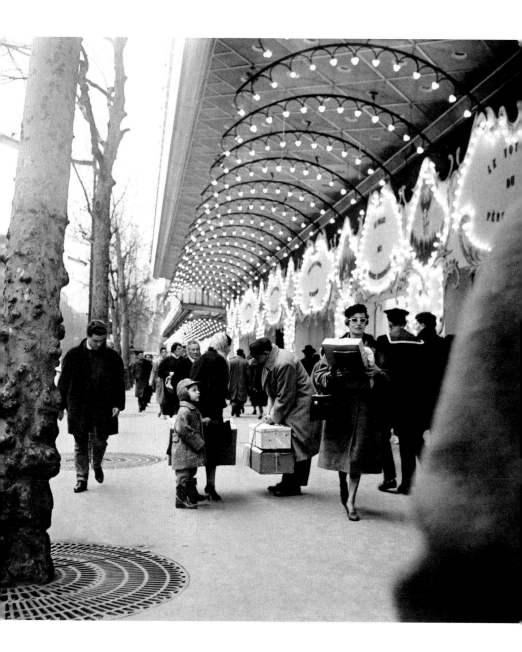

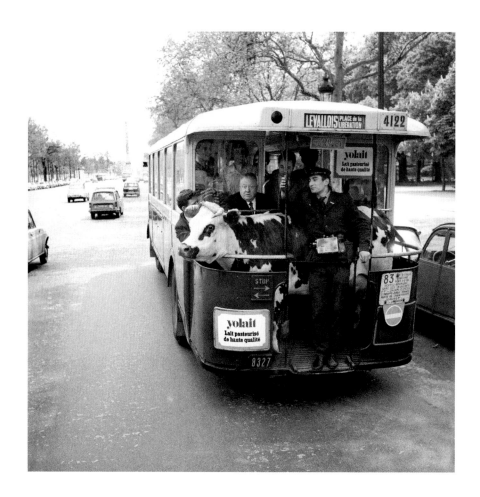

↑ Une vache urbaine, curiosité de 1966.
→ La grève du lait à Paris, 1956.

↑ An urban cow—a curious sight, 1966.
→ Milk shortage in Paris due to dairy
 farmers' strike, 1956.

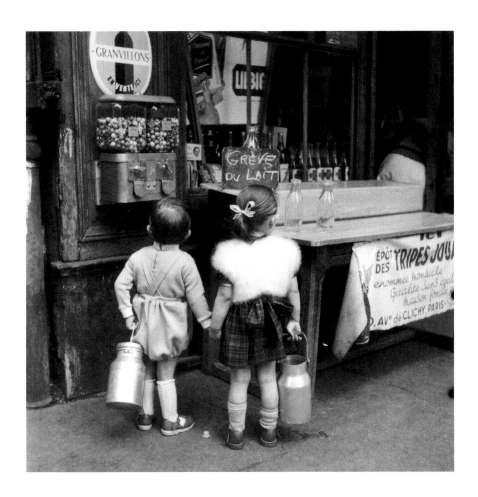

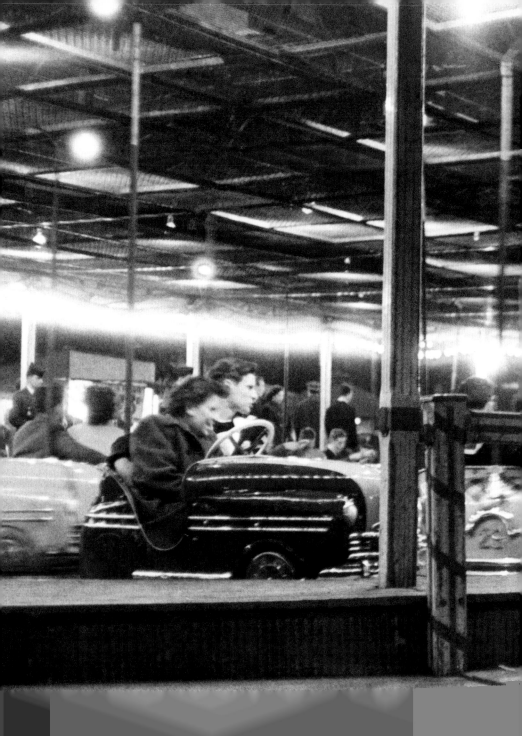

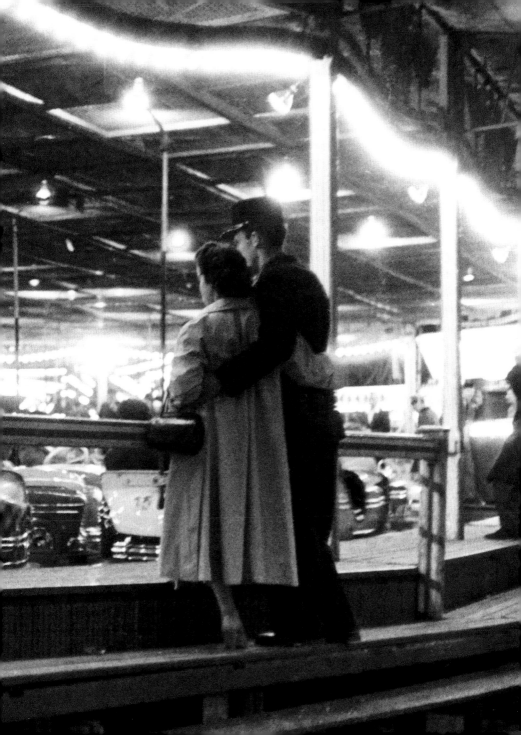

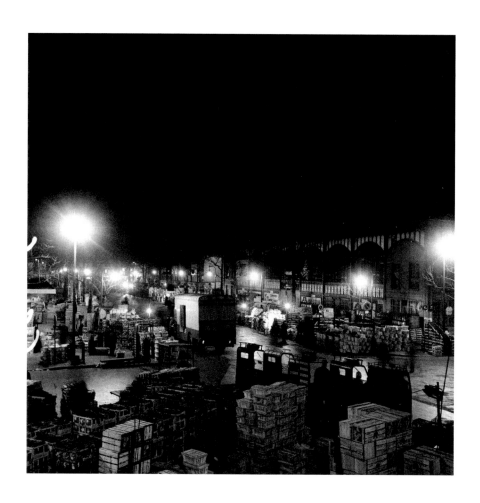

Pages 134-135 : Foire du Trône, 1957.
↑ La vie la nuit aux Halles, années 1960.
→ Illuminations de la tour Eiffel, 14 juillet 1958.

Pages 134–35: The Foire du Trône fairground, 1957.
↑ Life at Les Halles market at night, 1960s.
→ Bastille Day illuminations at the Eiffel Tower,
 July 14, 1958.

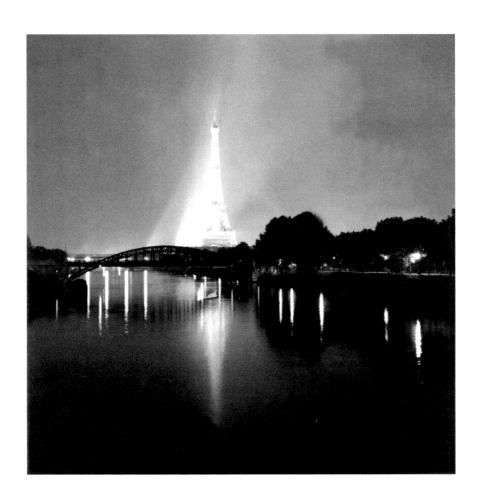

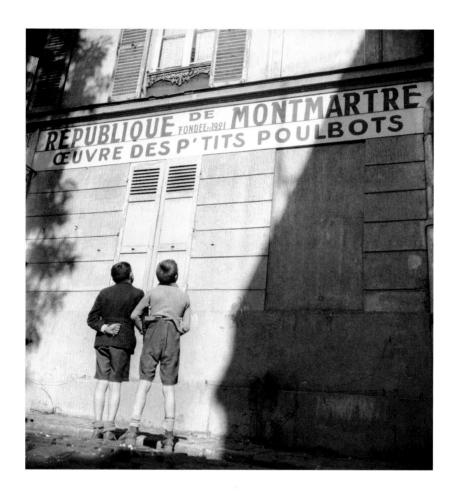

↑ Les petits poulbots de la butte Montmartre, 1947.
→ Vieux restaurant de Montmartre, 1955.

↑ The "Petits Poulbots" [Little Urchins]
 of Montmartre, 1947.
→ An old restaurant in Montmartre, 1955.

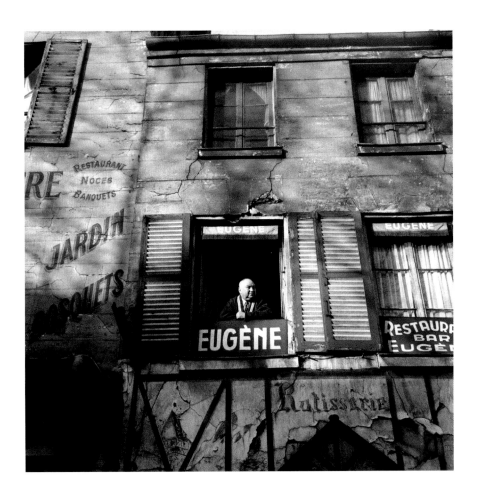

Un homme-sandwich faisant de la publicité
pour la voyante Maïna, 1932.

A sandwich man advertising the services
of clairvoyant Maïna, 1932.

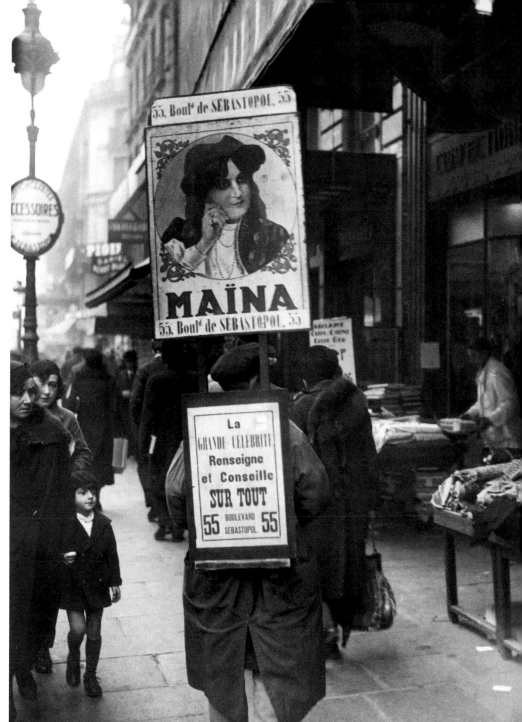

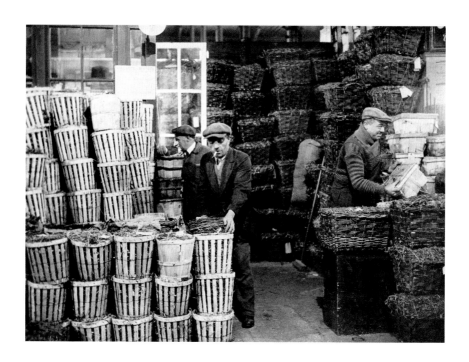

↑ Arrivage des huîtres aux Halles, 1935.
→ Paris au petit matin, février 1932.

↑ Oyster delivery at Les Halles market, 1935.
→ Early morning in Paris, February 1932.

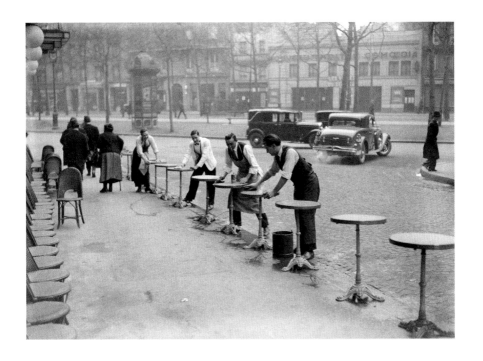

Télévision dans un bar parisien, vers 1955-1965.

Watching television in a Parisian bar, c. 1955–65.

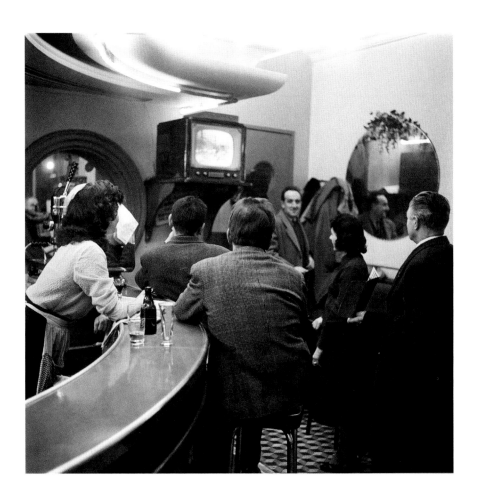

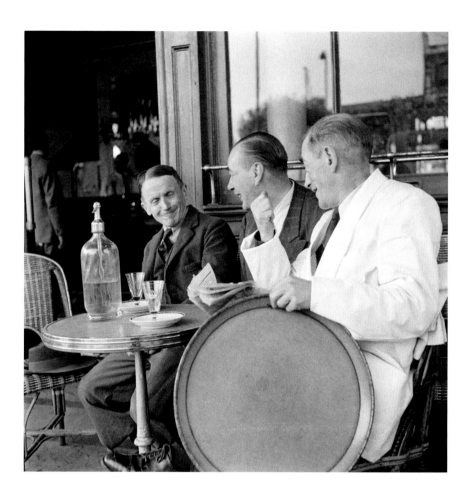

↑ Discussion entre clients et serveur à une terrasse
 de café, 1962.
→ Catherinettes de chez Carven sur
 les Champs-Élysées, 1959.

↑ Discussion between customers and a waiter
 on a café terrace, 1962.
→ Catherinettes [women still single at twenty-five
 on November 25, the Feast of Saint Catherine]
 from fashion house Carven, on the Champs-
 Élysées, 1959.

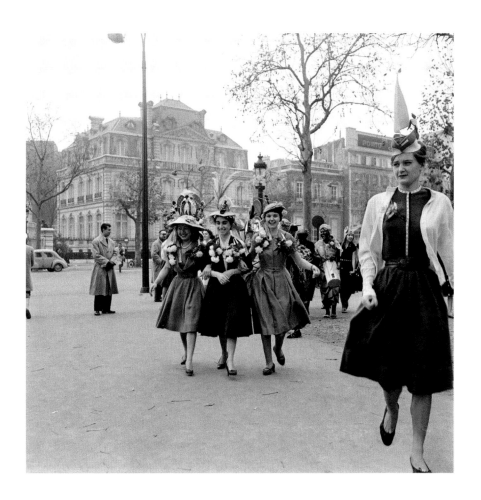

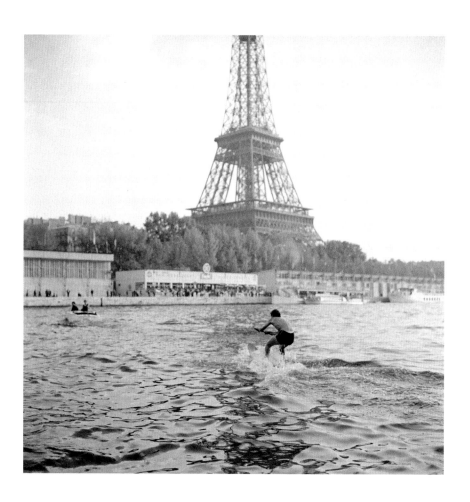

↑ Lors du Salon nautique, 1959.
→ Après la pluie, vers 1930.

↑ During the Paris Nautical Show, 1959.
→ After the rain, c. 1930.

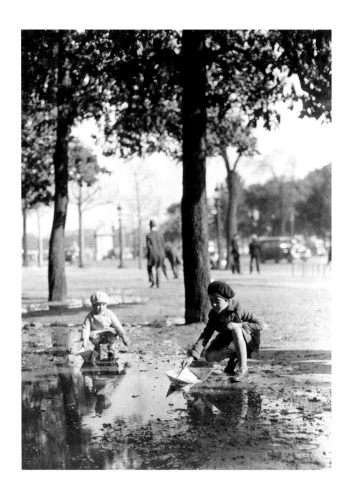

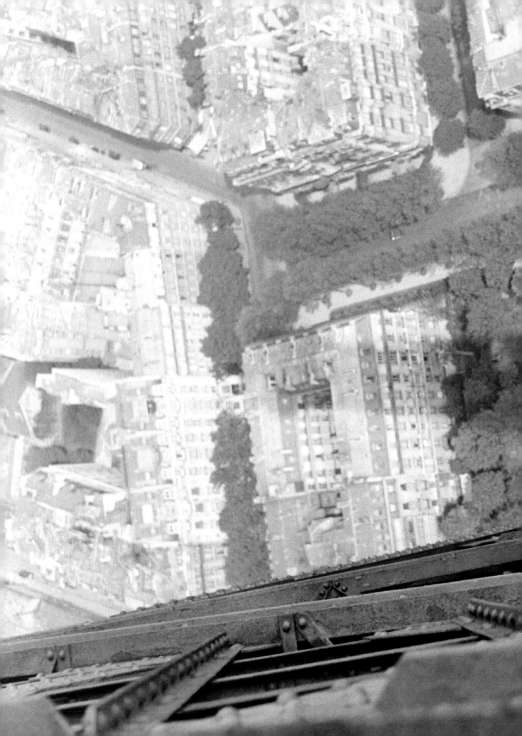

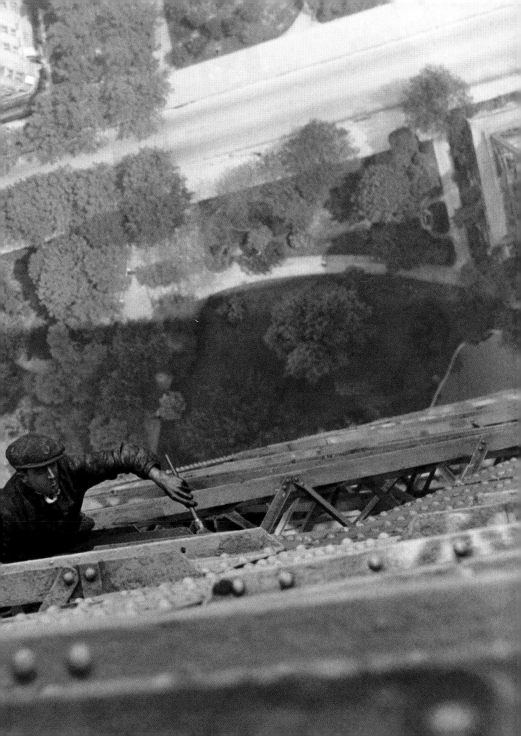

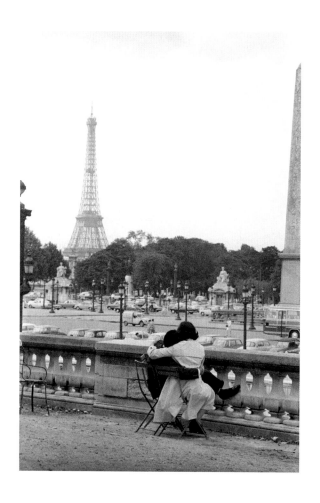

Pages 150-151 : Travaux à la tour Eiffel, 1931.
↑ Les amoureux de la place de la Concorde, 1967.
→ Parade fluviale sur la Seine, 1955.

Pages 150–51: Worker perched on the Eiffel
Tower, 1931.
↑ Lovers at Place de la Concorde, 1967.
→ A procession of barges on the Seine River, 1955.

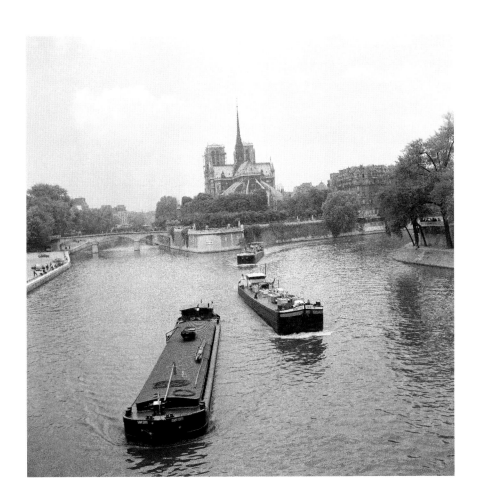

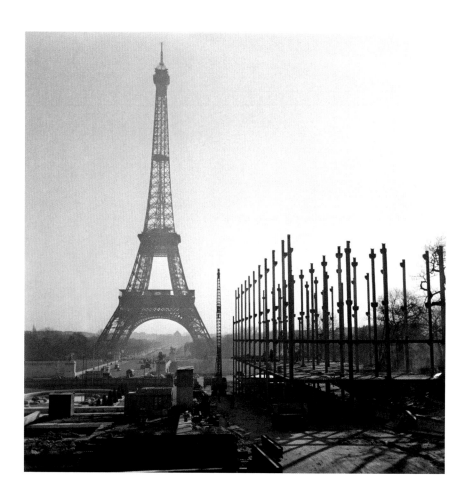

↑ Vue de la tour Eiffel après la démolition
des anciens bâtiments de l'OTAN, 1961.
→ Nouvel éclairage à Paris, avenue Foch, avril 1958.

↑ View of the Eiffel Tower following the demolition
of former NATO buildings, 1961.
→ New street lighting in Paris, on Avenue Foch,
April 1958.

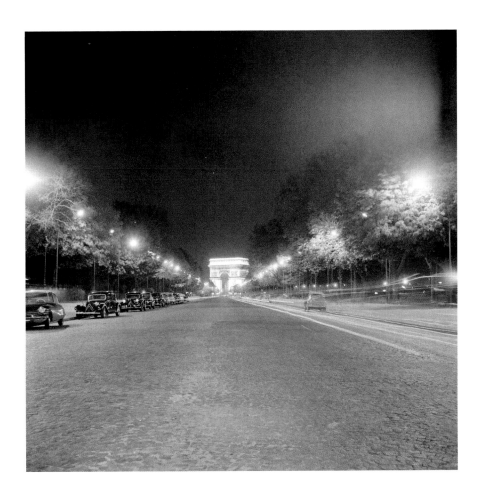

Reflet de la tour Eiffel dans les bassins du Champ-de-Mars, 1938.

Reflection of the Eiffel Tower in the fountain on the Champ-de-Mars, 1938.

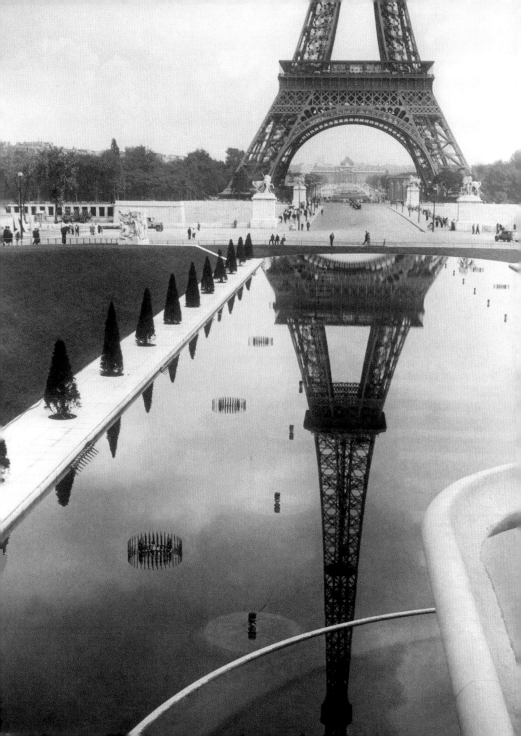

À propos de l'agence KEYSTONE

En octobre 1914, Bert Garaï, un immigrant hongrois ayant séjourné à Berlin, Paris et Londres, débarque à New York. Grâce à l'appui du directeur d'un journal magyar, il trouve un petit job de rédacteur de légendes dans une agence photo de Manhattan, la Press Illustrating Service. Très vite, il se révèle le meilleur à cet exercice : quand en 1917 les États-Unis déclarent la guerre à l'Allemagne, Garaï photographie son fils de quatre ans en uniforme de soldat américain et intitule son cliché « La plus jeune recrue de l'oncle Sam ». La photo fait la une des journaux et le tour du monde. Garaï est alors promu directeur adjoint de l'agence et crée un département de reportages d'actualité.

Le succès de l'agence attire l'attention de Lloyd Singley, homme d'affaires avisé, propriétaire d'une firme consacrée à la réalisation de vues stéréoscopiques : la Keystone View Company. Fondée en 1891 à Meadville, en Pennsylvanie, celle-ci tient son nom du surnom de cet État : le « Keystone State », la clef de voûte des États-Unis... Singley prend le contrôle de Press Illustrating Service, qu'il fusionne avec son entreprise sous le nom de Keystone-Pressilu.

De son côté, Garaï retourne en Europe dès la fin de la Première Guerre mondiale pour couvrir en qualité de reporter-photographe les conférences internationales. Il choisit Londres comme plate-forme opérationnelle, où il fonde une agence Keystone. Son savoir-faire et son instinct font rapidement de l'agence londonienne le symbole de l'actualité photographique. Garaï et son partenaire, W. H. Sierichs, ancien de la Press Illustrating Service, rachètent alors Keystone-Pressilu à Lloyd Singley.

The History of KEYSTONE PRESS AGENCY

In October 1914, Bert Garaï—a Hungarian immigrant who had spent time in Berlin, Paris, and London—stepped ashore in New York. With the support of the director of a Hungarian newspaper, he found a job as a caption writer in a Manhattan photo agency, Press Illustrating Service. Garaï soon proved himself as the finest in his field: when, in 1917, the United States declared war on Germany, Garaï photographed his four-year-old son in a US Army uniform, captioning his picture "Uncle Sam's youngest recruit." The photo made the front pages in the United States and was seen around the world. Garaï was thus promoted to deputy director of the agency and he created a department for covering news events and current affairs.

The success of the agency attracted the attention of Lloyd Singley, an astute businessman and owner of a firm specialized in producing stereographic images: the Keystone View Company. Founded in 1891 in Meadville, Pennsylvania, the company took its name from Pennsylvania's nickname: the Keystone State. Singley took over Press Illustrating Service, merging it with his own business, under the name Keystone-Pressilu.

Meanwhile, Garaï returned to Europe at the end of World War I to cover the international conferences as a photojournalist. He based himself in London, founding a Keystone agency there. Thanks to his instinct and skill, the London agency quickly

En 1923, s'ouvre le bureau de Berlin, puis, en 1927, celui de Paris, dont la direction est confiée au frère cadet de Bert : Alexandre Garaï. Keystone France rassemblera au fil du temps la documentation photographique la plus importante d'Europe. À la fin de la Seconde Guerre mondiale et de l'occupation de ses locaux par les Allemands, Keystone réintègre les lieux et devient indépendante de la maison mère britannique. Ses archives ont été miraculeusement épargnées.

Jusqu'en 1980, Keystone poursuivra son activité d'agence de presse, avant de se consacrer exclusivement à l'exploitation de ses fonds. Avec plus de dix millions d'images archivées, l'agence est le témoin de toutes les grandes mutations du xxᵉ siècle.

became the reference in photojournalism, and Garaï and his partner, W. H. Sierichs—a former colleague at Press Illustrating Service—were able to acquire Keystone-Pressilu back from Lloyd Singley.

In 1923, a Berlin office was opened, and then, in 1927, the Paris agency, whose management was entrusted to Garaï's younger brother, Alexandre. Over the years, Keystone France would assemble the most substantial collection of photographic documentation in Europe. At the end of World War II, after its premises previously occupied by the Germans were vacated by the latter, Keystone returned to its original site, and became independent from the British parent company. Its archives had miraculously escaped any damage.

Keystone continued its activity as a press agency until 1980, when it began to concentrate exclusively on exploiting its archives; with more than ten million images, the agency's collection testifies to all the great transformations of the twentieth century.

Pages 2-3 : Le Graf Zeppelin survole Paris, avril 1930.
The airship Graf Zeppelin flies over Paris, April 1930.

Pages 4-5 : Vue du Trocadéro, 1931.
View of Place du Trocadéro, 1931.

Pages 6-7 : Le poète français Jacques Prévert, années 1960.
French poet Jacques Prévert, 1960s.

Pages 8-9 : Un troupeau de chèvres devant l'Arc de Triomphe, 1931.
A herd of goats by the Arc de Triomphe, 1931.

Pages 10-11 : Couple enlacé sur les quais de la Seine, mai 1964.
Couple embracing on the banks of the Seine River, May 1964.

Pages 12-13 : Journée ensoleillée au jardin du Luxembourg, 1932.
A sunny day at the Luxembourg Gardens, 1932.

Crédits photographiques / Photographic Credits
© Giancarlo Botti/Stills/Gamma
Pages 6–7
© Gamma
Pages 102–103
© Reporters Associés/Gamma
Pages 84 / 89 / 91
© Jean Ribière/Gamma Rapho
Pages 14 / 58–59 / 60 / 69 / 73 / 108 / 116 / 129
© Keystone-France
Pages 2–3 / 4–5 / 8–9 / 10–11 / 12–13 / 15 / 16–17 / 18–19 / 20–21 / 22–23 / 24–25 / 26–27 / 28–29 / 30–31 / 32–33 / 34–35 /
36–37 / 39 / 40–41 / 42–43 / 44–45 / 46–47 / 48–49 / 50–51 / 53 / 54–55 / 56–57 / 61 / 62–63 / 64–65 / 66–67 / 68 / 70–71 / 72 /
74–75 / 76–77 / 78–79 / 81 / 82–83 / 85 / 87 / 88 / 92–93 / 95 / 96 / 98–99 / 100–101 / 104–105 / 107 / 109 / 110–111 / 112–113 / 115 /
118–119 / 121 / 122–123 / 124–125 / 127 / 128 / 131 / 132–133 / 134–135 / 136–137 / 138–139 / 141 / 142–143 / 145 / 146–147 / 148–149 /
150–151 / 152–153 / 154–155 / 157
© L'Humanité/Keystone-France
Page 120

« Paris sera toujours Paris »
Paroles : Albert Willemetz
Musique : Casimir Oberfeld
© Éditions Salabert
Titre de l'édition française reproduit avec l'aimable autorisation des Éditions Salabert

Conception graphique : Grégory Bricout
Responsable éditoriale : Gaëlle Lassée, assistée de Manon Clercelet et Fanny Morgensztern
Fabrication : Titouan Roland
Photogravure : Bussière, Paris
Achevé d'imprimer par Tien Wah Press (Malaisie) en juillet 2015

Layout Design and Typesetting: Grégory Bricout
Editorial Director: Kate Mascaro
Editor: Helen Adedotun
Production: Titouan Roland
Color Separation: Bussière, Paris
Printed in Malaysia by Tien Wah Press

© Flammarion, S.A., Paris, 2015

Distribution en langue française
ISBN : 978-2-0813-6802-6
N° d'édition : L.01EBAN000437.N001

English-language distribution
ISBN: 978-2-08-020255-0

Flammarion, S.A.
87, quai Panhard et Levassor
75647 Paris Cedex 13
editions.flammarion.com
Dépôt légal: 09/2015
15 16 17 3 2 1